網紅的超人氣
IG風簡單塗鴉入門

網紅的超人氣 IG 風簡單塗鴉入門

作　　者：飛樂鳥工作室
企劃編輯：王建賀
文字編輯：詹祐甯
設計裝幀：張寶莉
發 行 人：廖文良

發 行 所：碁峰資訊股份有限公司
地　　址：台北市南港區三重路 66 號 7 樓之 6
電　　話：(02)2788-2408
傳　　真：(02)8192-4433
網　　站：www.gotop.com.tw
書　　號：ACU081800
版　　次：2020 年 07 月初版
建議售價：NT$250

國家圖書館出版品預行編目資料

網紅的超人氣 IG 風簡單塗鴉入門 / 飛樂鳥工作室原著. --
　初版. -- 臺北市：碁峰資訊, 2020.07
　　面；　公分
　ISBN 978-986-502-530-4(平裝)
　1.插畫　2.繪畫技法
947.45　　　　　　　　　　　　　　　109007948

讀者服務

- 感謝您購買碁峰圖書，如果您對本書的內容或表達上有不清楚的地方或其他建議，請至碁峰網站：「聯絡我們」\「圖書問題」留下您所購買之書籍及問題。（請註明購買書籍之書號及書名，以及問題頁數，以便能儘快為您處理）
 http://www.gotop.com.tw

- 售後服務僅限書籍本身內容，若是軟、硬體問題，請您直接與軟、硬體廠商聯絡。

- 若於購買書籍後發現有破損、缺頁、裝訂錯誤之問題，請直接將書寄回更換，並註明您的姓名、連絡電話及地址，將有專人與您連絡補寄商品。

前 言

有沒有想過簡筆畫除了幼稚軟萌，還有更多的風格和可能
呢？自充滿設計感和獨特韻味的 INS 風格出現開始，便受到
很多人的喜愛，於是我們便開始思索，如果將 INS 風與簡筆
畫相結合會怎樣？是不是也會更具設計美感？

本書就是為此而存在的，我們將只用一支簡單的黑筆帶你感
受 INS 風。透過簡單的基礎介紹，豐富精緻的五十七個案例
展示圖，更加詳細的簡筆畫步驟拆解，還有好玩的延伸運
用，讓你隨我們一起一步步畫出美麗的圖畫，從此讓筆下的
作品也充滿個性和設計感。

快翻開本書和我們展開這段 INS 風格簡筆畫的
靜謐之旅吧！

超值加贈 50 個簡單塗鴉教學影片，請至下列網址下載：

http://books.gotop.com.tw/download/ACU081800

-Contents-

目 錄

Part 6
鏡

♡ ◯ ▽　　　🔖

Part 7
世

♡ ◯ ▽　　　🔖

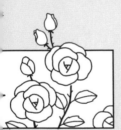

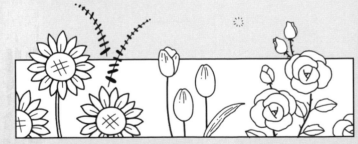

 啟

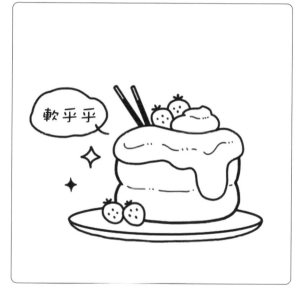

在下筆之前，先讓我告訴你怎樣才能用最簡單的方法畫出有設計感的圖案吧！

好用的工具

好用的文具能讓你的繪畫過程變成一種享受，這裡介紹一些常用的筆，看看你都認識嗎？

◎ 好用的畫筆

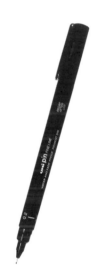 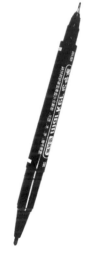 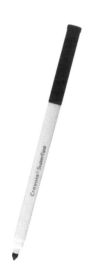 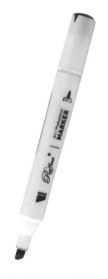

代針筆 ♡

代針筆有不同粗細型號的筆頭，油性墨水不會透紙。

雙頭記號筆 ♡

雙筆頭的細頭畫細節，粗頭塗顏色，且價格低廉。

黑色水彩筆 ♡

筆跡粗細恆定不變，勾線和塗色都很方便。

黑色馬克筆 ♡

有粗細兩個筆頭，塗大色塊很勻稱，但容易透紙。

◎ 手殘黨的好幫手

畫不圓但又有強迫症怎麼辦？各式模板尺來幫忙，一尺在手，就能輕鬆畫出規則的圖形。

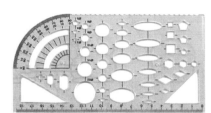

網路上很方便就能買到。

Tips 利用身邊的小物畫規則線條 ● ● ●

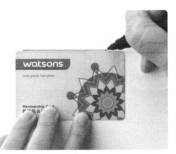

用杯子畫圓時，要小心別讓水溢出來。

除了模板尺，我們身邊還有很多東西有規則的形狀，可以幫助我們畫圖，比如用會員卡畫直線，用水杯底部畫圓形等等，觀察一下你手邊有這些東西嗎？

裝飾線條 ♡ ○ ▽

我們的繪畫之旅就從線條開始，不要小看它，無論是做裝飾還是畫花邊都非常實用。

○ 簡單的線條

直線

既可以畫物體的外形，又能密集地排線成為大塊面積的灰色，還能作為方格花紋使用。

波浪線

一般用來畫波濤、泡沫之類的形象。

纏繞線

彎彎繞繞的造型適合表現電話線、羊毛等事物，下筆時可以慢一點，注意不要斷開。

轉折線

繪製民族風的花紋很好用。

虛線

一般用來表現布製品上的針腳線條，很常用於加強細節。

粗細線

一粗一細的線條能起強調主題的效果，一般作為邊框使用。

A rich aroma of coffee

◯ 由線條延伸出的花邊

在線條的上下兩邊放置圖案

〜〜〜 ＋ △ ＝ 〜〜〜〜〜〜

⋏⋏⋏⋏ ＋ ◯ ＝ ⋏⋏⋏⋏⋏⋏⋏⋏

在線條之間插入圖案

－ － － － － － ＋ ♡ ＝ －♥－♡－♥－♡－♥－♡－

〜〜〜〜 ＋ 🎀 ＝ 〜🎀〜🎀〜🎀〜🎀

對稱花邊

〰 ＋ 🍃 ＝ 〜〜〜〜〜〜

←←← ⟶→→ ＋ ☆ ＝ ←←← ☆ ⟶→→

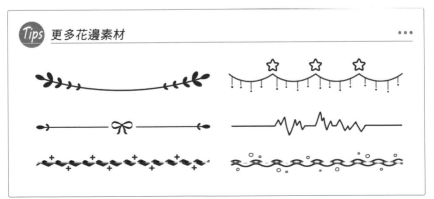

Tips 更多花邊素材 ● ● ●

幾何圖形 ♡ ◯ ▽

任何物體的造型都可以用幾何圖形來描繪,參考下面的例子,看看你還能想出更多圖樣嗎?

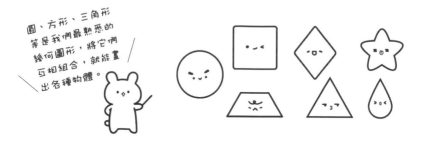

圓、方形、三角形等是我們最熟悉的幾何圖形,將它們互相組合,就能畫出各種物體。

◯ 圓形的聯想

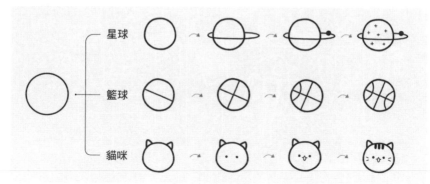

星球

籃球

貓咪

◯ 方形的聯想

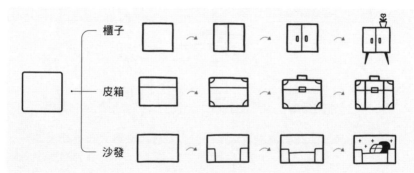

櫃子

皮箱

沙發

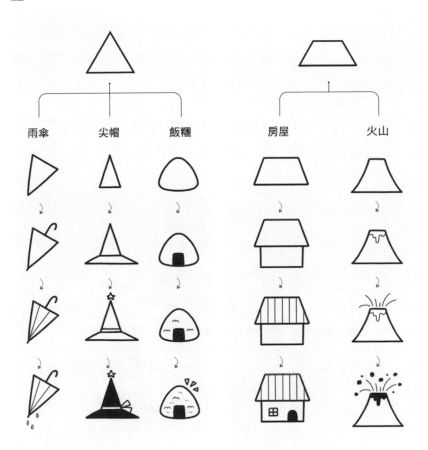

雨傘　　　尖帽　　　飯糰　　　房屋　　　火山

Tips 更多幾何圖形簡筆畫 ···

裝飾邊框

邊框有兩種繪製方法，只要熟記手法，就能隨手畫出好看的邊框。

⃝ 有串聯線條

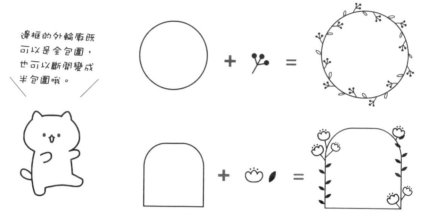

邊框的外輪廓既可以是全包圍，也可以斷開變成半包圍哦。

先用筆畫出邊框的線條，然後添加小元素，就能得到輪廓鮮明的邊框作品。

⃝ 無串聯線條

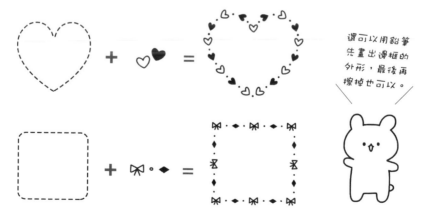

還可以用鉛筆先畫出邊框的外形，最後再擦掉也可以。

先在腦海中決定好邊框的輪廓，然後直接用小元素組成造型，就是無串聯線條的邊框了。

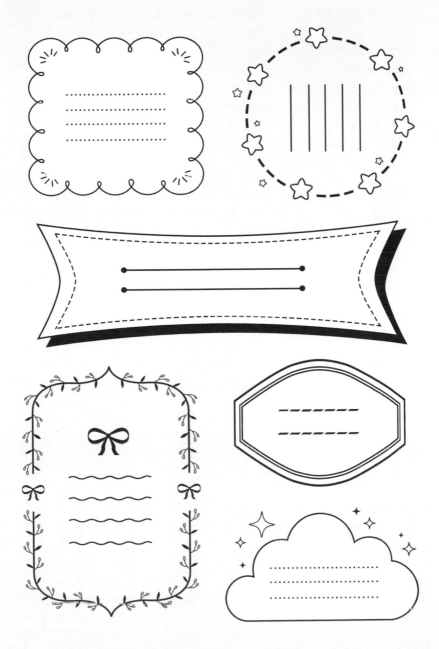

氛圍元素

小小的氛圍元素可以決定一幅作品是否生動靈巧，快來看看如何使用它們吧！

Tips 常用的氛圍小元素 ・・・

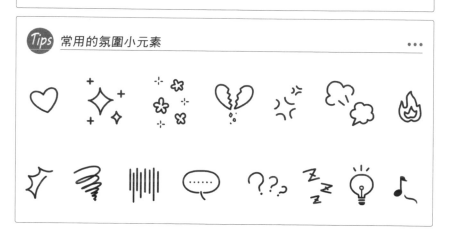

◎ 開心的氛圍

◎ 情緒激烈的氛圍

肌理表現

♡ ◯ ◁

在只有一支黑色筆的情況下，運用下面的肌理元素，就能讓作品擁有更多細節。

◎ 營造灰度的肌理

線條或小點排列得越密集，塊面的灰度就越深。

◎ 裝飾花紋肌理

將小元素組合在一起，就能裝飾物體的細節。

◎ 既能裝飾又能添加灰度的肌理

線條拼接成的肌理效果，既能當純粹的花紋，也可以用來充當灰度。

手寫字

好看的手寫字能讓作品更出彩，下面介紹幾種常用的字體寫法。

◎ 加粗筆畫

HAPPY ~ HAPPY ~ **HAPPY**

將字母的豎向筆畫加粗並填黑，能讓字體更醒目。

◎ 添加小圓點

在字母的尖端或中心添加一個小圓點，會讓字體更有設計感。

◎ 空心字

cute ~ cute ~ cute

先用鉛筆寫出字母，然後用黑筆沿著字母輪廓畫一圈，隨後擦去鉛筆痕跡就是空心字了。

◎ 鏤空字

畫一圈線條圈起空心字，填黑它們並將字母內部留白，就得到鏤空字的效果了。

Hi

BELIEVE

FREEDOM

Bye

WOW!

Always

HALLOWEEN

Just
···FOR···
you

Smile

what's wrong!?

LOOK

SMILE

MERRY

*

*

CHRISTMAS

Fighting

开心

Cute

Happy

HAPPY
BIRTHDAY

HELLO

best
Wishes
—FOR—
you

So HoT

THANK YOU

COOL!

HELLO!

留白畫法

♡ ⚬ ◁

在黑白簡筆畫中，留白是一種獨特的表現手法，下面教你兩種小妙招，快試試吧！

◎ 留白神器高光筆

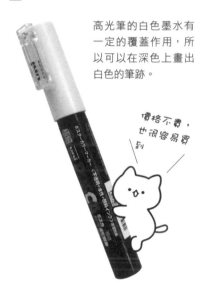

高光筆的白色墨水有一定的覆蓋作用，所以可以在深色上畫出白色的筆跡。

價格不貴，也很容易買到

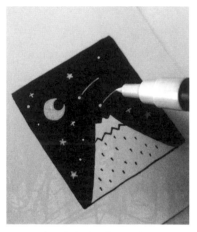

不同品牌的高光筆覆蓋效果會有差距，如果塗第一遍時覺得顏色不夠濃郁，可以多疊加幾層。

◎ 預先留出白色區域

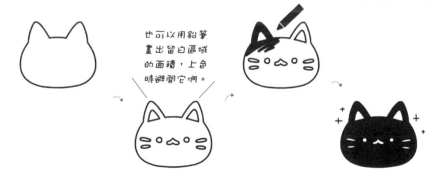

也可以用鉛筆畫出留白區域的面積，上色時避開它們。

在沒有高光筆的情況下，可以手動留出白色區域，上色時避開它們，以得到留白效果。

手的畫法　　　　♡ ◯ ◁

很多人都覺得人物的手很難畫，因為有很多指頭，這裡我們有更簡便的方法來解決這個問題。

◉ **手的兩種簡化方式**

將手掌只區分出大拇指，其他的指頭用線條表示。

在手掌內用單獨間隔開的豎線表示手指。

◉ **多種手勢畫法**

握拳	握住東西	OK 手勢	微微翹起

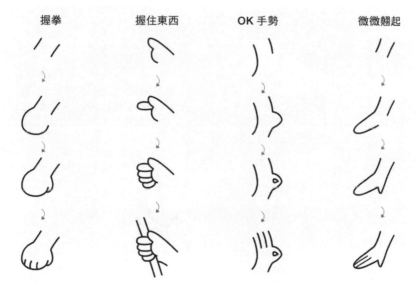

(Tips) **不同的手勢**　　　　　•••

畫人技巧

只要掌握了人物的頭部角度、表情、髮型和身體比例，就能輕鬆畫人啦！

⊙ 正面的五官

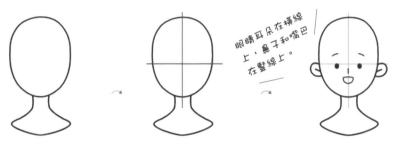

眼睛耳朵在橫線上，鼻子和嘴巴在豎線上。

在人物臉部的二分之一處畫出垂直交叉的十字輔助線來確定五官的位置。

⊙ 側面的五官

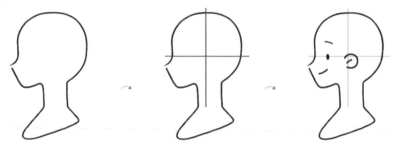

側面的鼻子有一個翹起的弧度，眼睛和耳朵同樣是在十字線上。

⊙ 四分之三側面

人物的臉向哪個方向轉動，十字線也會偏向哪邊。

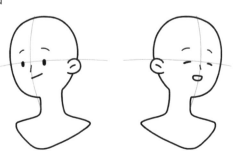

注意鼻子同樣有微微傾斜的角度，耳朵則穿插在腦袋的輪廓線之間。

◎ 不同的表情

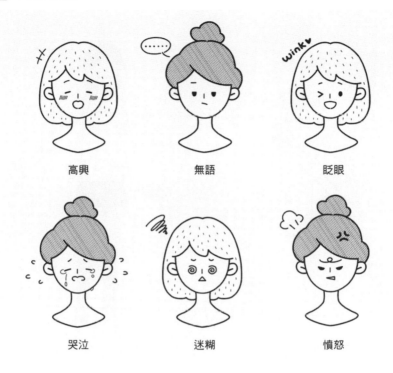

高興　　　　　　無語　　　　　　眨眼

哭泣　　　　　　迷糊　　　　　　憤怒

◎ 不同的髮型

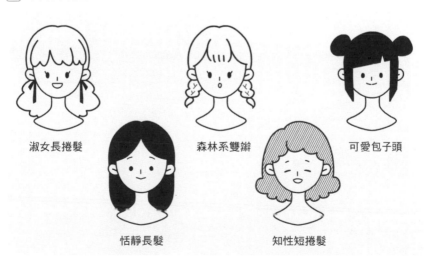

淑女長捲髮　　　　森林系雙辮　　　　可愛包子頭

恬靜長髮　　　　　知性短捲髮

◎ 人物身體比例

坐姿的 1:1 比例線在腰部，大腿和小腿的長度是一樣的。

人物站立時，可以從臀部分為上下 1:1 的比例，自然垂下的手在平分線之下的位置。

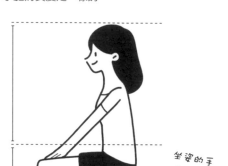

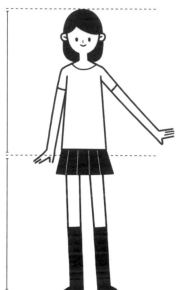

坐姿的手伸直可以摸到膝蓋。

◎ 畫動作不能忽視的重心線

做任何動作時，只要頭和腳在一條直線上，重心就是穩定的。

正常人物的動作可以參考火柴人哦。

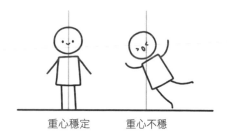

重心穩定　　　　重心不穩

Tips 火柴人動作一覽　　　• • •

 # 味

美食是永恆的主題，這一章我們將用簡單的造型和
精緻的細節，教你畫出超美味的食物。

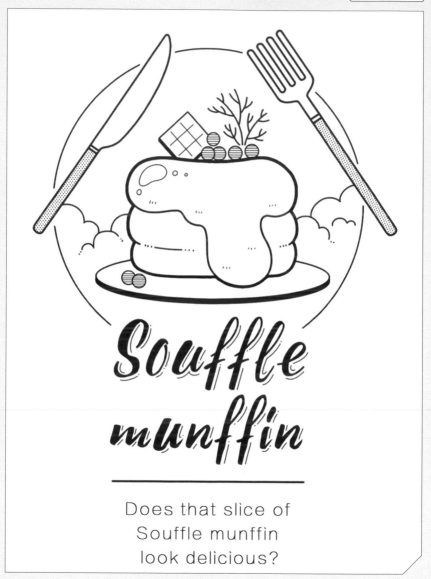

Souffle munffin

Does that slice of
Souffle munffin
look delicious?

用有弧度的曲線就能畫出舒芙蕾鬆餅柔軟的外形，再添加上驚嘆號形狀的高光，一道誘人的舒芙蕾鬆餅就畫好啦！

◎ 樹枝狀裝飾

◎ 舒芙蕾鬆餅

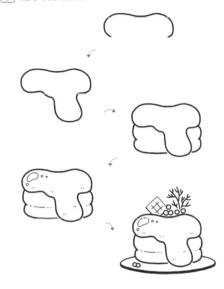

◎ 叉子

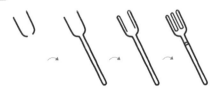

◎ 餐刀

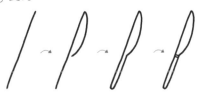

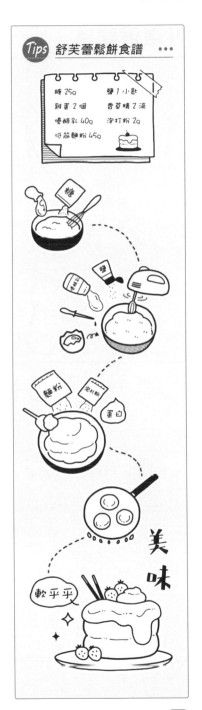

Tips 舒芙蕾鬆餅食譜 •••

糖 25g　　　鹽 1 小匙
雞蛋 2 個　　香草精 2 滴
優酪乳 40g　　泡打粉 2g
低筋麵粉 45g

糖

鹽

麵粉　泡打粉

蛋白

美
味

軟乎乎

冰淇淋家族

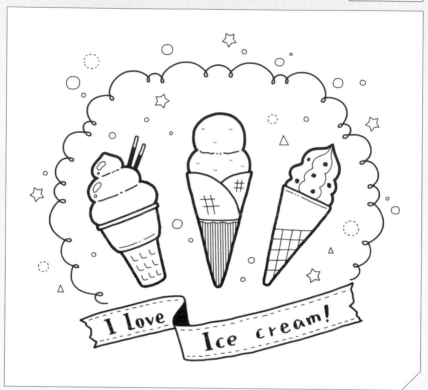

冰淇淋也有不同的造型和畫法，試試用"井"字、網格花紋和 L 形花紋
裝飾。

○ 雙球冰淇淋

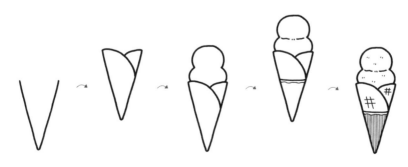

◎ 巧克力豆冰淇淋

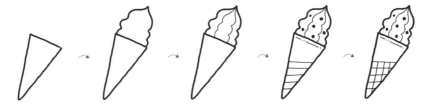

◎ 彩帶

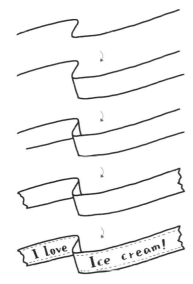

◎ 霜淇淋

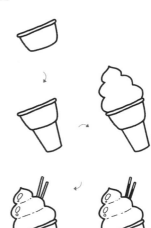

Tips　冰棒、冰淇淋大集合　　　• • •

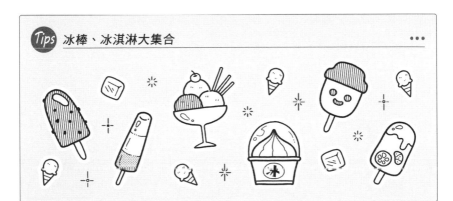

美食好滋味

♡ ◯ ▽

SMOOTHIES

I don't want to be your entire world,
just the best one.

用橫線將思慕昔分為多個區域，每層都用不同的水果裝飾，能讓作品的細節更加豐富。

◉ 草莓　　　　　　　　◉ 奇異果切片

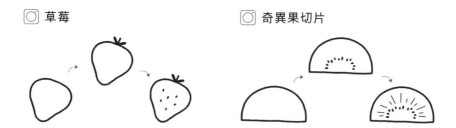

◎ 柳橙切片

◎ 藍莓

◎ 思慕昔瓶子

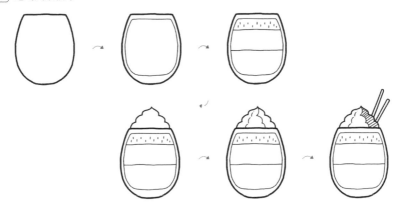

Tips 思慕昔相關素材 ● ● ●

清爽!

極致甜蜜

M A C A R O N

馬卡龍是上下對稱的,所以可以先畫兩邊再畫中間,還可以給它添加一些水果等裝飾細節哦!

◎ 普通馬卡龍

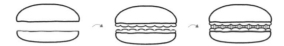

◎ 印花馬卡龍

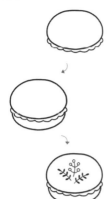

◎ 水果馬卡龍

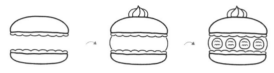

Tips 各式各樣的馬卡龍　　　• • •

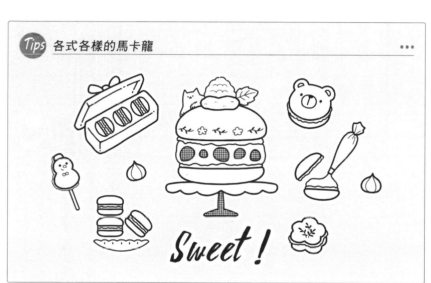

Sweet !

◎ 舉手的小女孩

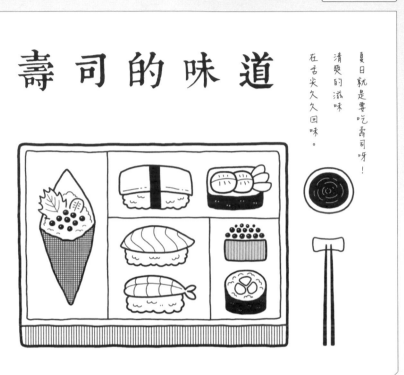

壽司上黑色的紫菜是標誌性的細節，我們可以用高光筆在上面添加一些小點，突顯紫菜粗糙的質感。

手卷

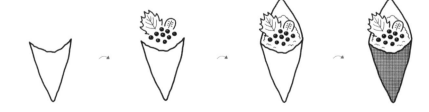

◻ 玉子燒壽司　　　　　　　　　　　　◎ 海苔捲壽司

◻ 鮭魚壽司

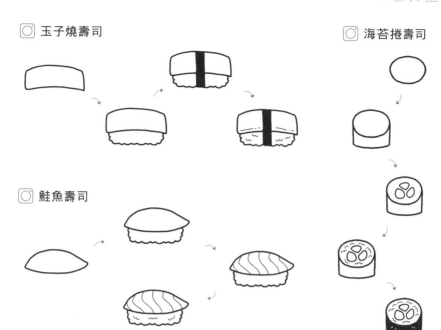

◯ 軍艦海膽

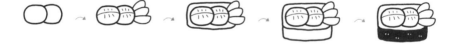

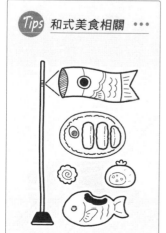

Tips 和式美食相關 •••

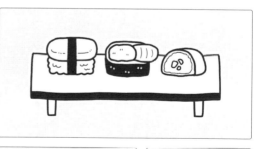

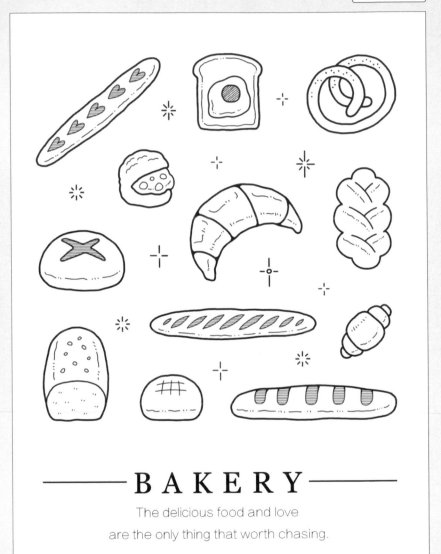

——— BAKERY ———

The delicious food and love

are the only thing that worth chasing.

在麵包的內部，用細線沿著輪廓的走向畫一些斷斷續續的小細節，就能表現出麵包不光滑的質感。

◎ 牛角麵包

 → →

◎ 煎蛋吐司

 → → →

Tips 麵包大集合 ⋯

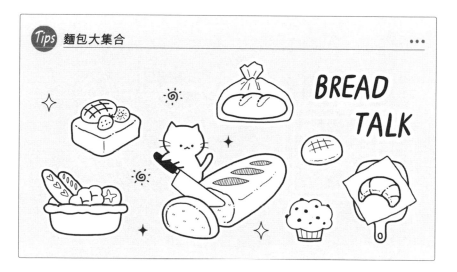

BREAD TALK

◎ 法棍

◎ 麻花麵包

 → →

◎ 鄉村歐包

 → →

糖果罐子

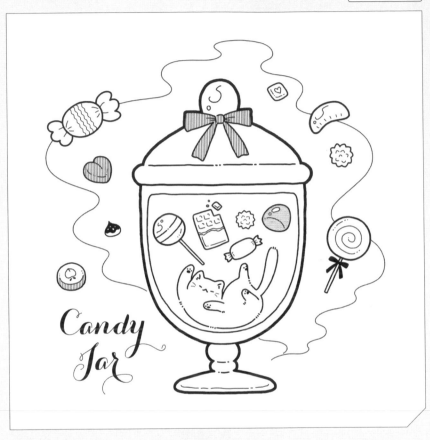

Candy Jar

給糖果添加上高光、花紋等細節，就能使它們看起來更加美味誘人。

⊙ **糖果罐子**

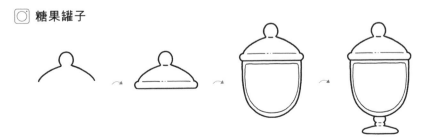

◎ **大棒棒糖**

◎ **球形棒棒糖**

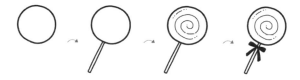

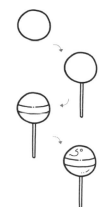

◎ **巧克力**

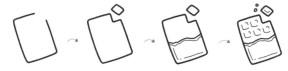

◎ **糖果**

◎ **貓咪**

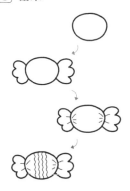

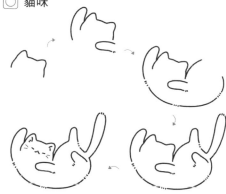

⊤ips **各式各樣的糖果**　　　　　　　　• • •

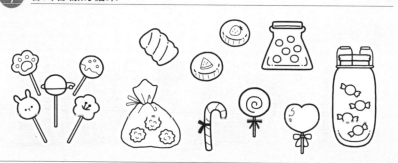

白日夢和小蛋糕

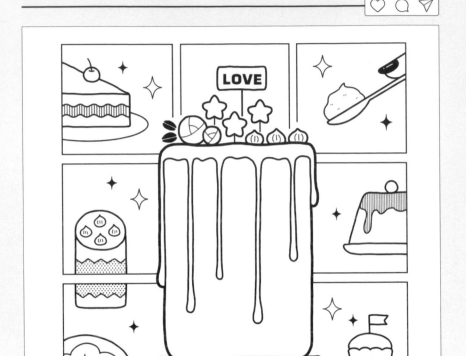

將蛋糕的外形用幾何圖形描繪出來，再添加奶油、水果等細節，就能畫出不同造型的蛋糕啦！

Tips 蛋糕造型一覽

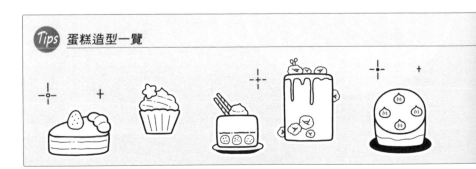

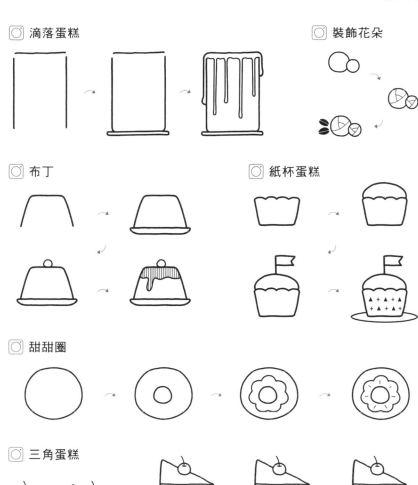

滴落蛋糕

裝飾花朵

布丁

紙杯蛋糕

甜甜圈

三角蛋糕

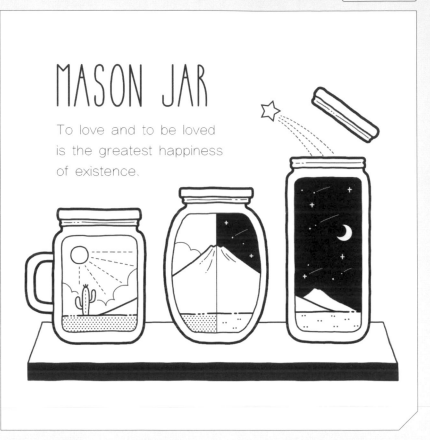

梅森罐的特點就是厚厚的玻璃杯壁和多層的蓋子,繪畫時要注意這兩個細節。

◎ 遠山

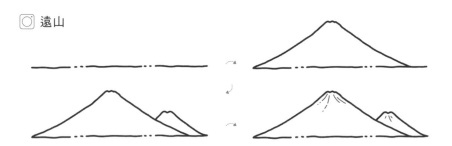

◎ 仙人掌風情

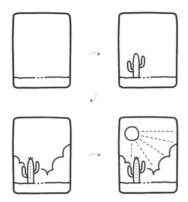

◎ 帶把手的梅森罐　　　　◎ 瘦長梅森罐

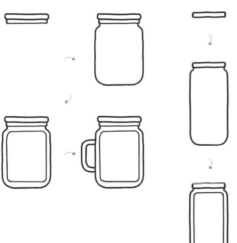

◎ 大肚梅森罐

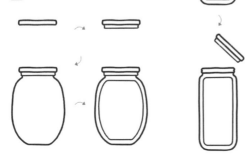

Tips 墜入梅森罐 •••
星空的女孩

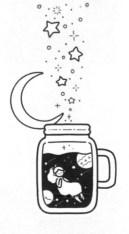

此時恰微醺

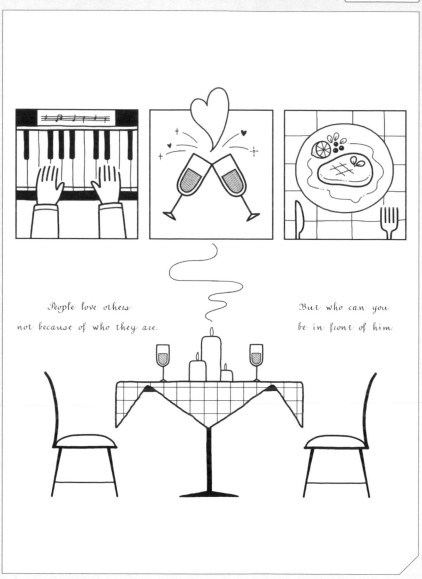

People love others
not because of who they are.

But who can you
be in front of him.

組成燭光晚餐的元素都很精緻，我們可以採用對稱的手法來表現唯美的畫面，比如碰杯和彈琴，等等。

◎ 琴鍵

◎ 紅酒　　　　　　　　　　　◎ 牛排

◎ 餐桌　　　　　　　　　　　◎ 蠟燭

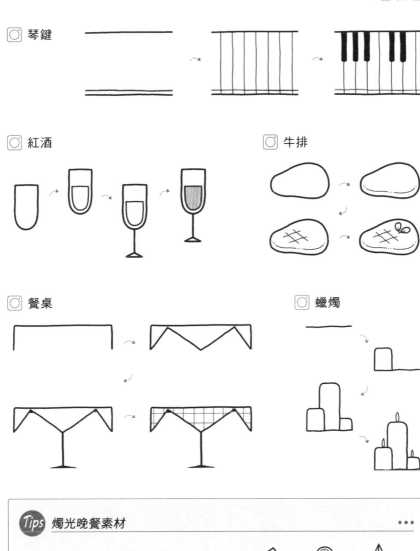

Tips 燭光晚餐素材　　　　　　　　　● ● ●

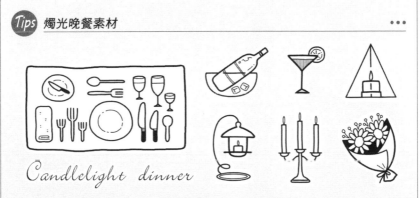

Candlelight dinner

三分甜

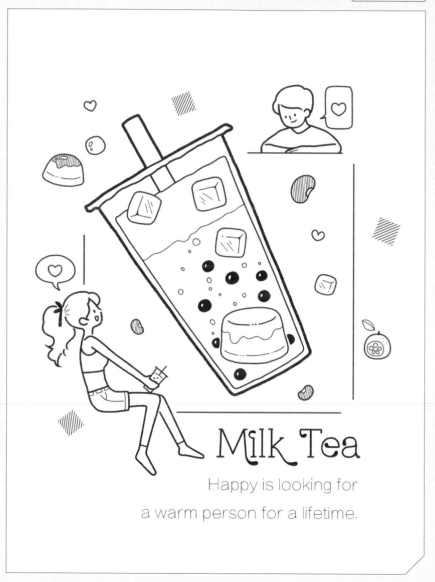

在奶茶杯裡添加布丁、紅豆、冰塊等豐富配料,就能得到一杯分量十足的珍珠奶茶!

◎ 珍珠奶茶

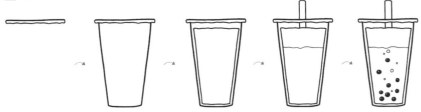

◎ 冰塊

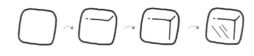

◎ 奶茶裡的布丁

◎ 男孩

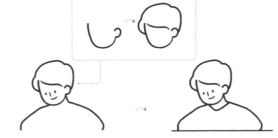

◎ 女孩

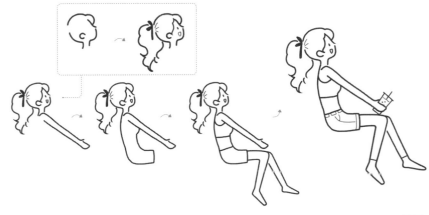

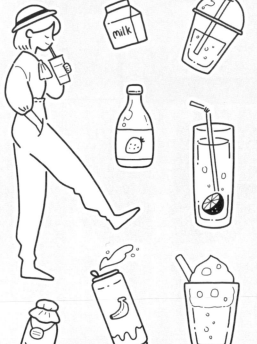

 野

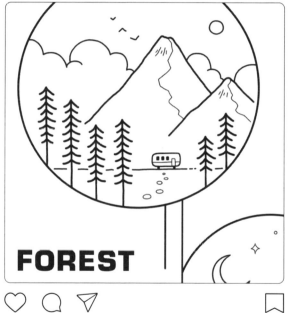

FOREST

♡ ▢ ◁ ⬓

植物是裝飾生活的美好事物，這一章就讓我們學習
如何用簡單的幾何圖形畫出不同的花草植物吧！

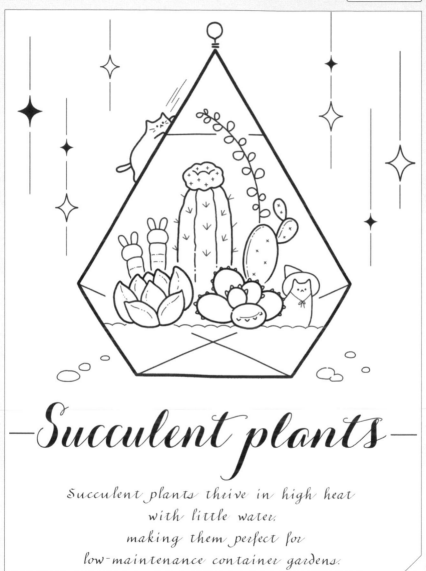

Succulent plants

Succulent plants thrive in high heat
with little water,
making them perfect for
low-maintenance container gardens.

先用幾何形狀概括多肉的外形，再用小元素豐富細節，就能得到一盆可愛
的多肉盆栽。

Tips 多肉集合 ・・・

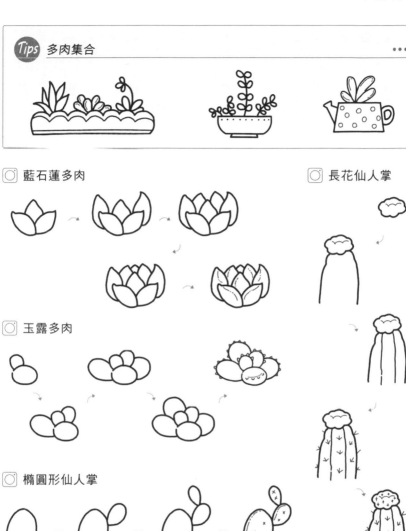

◯ 藍石蓮多肉

◯ 長花仙人掌

◯ 玉露多肉

◯ 橢圓形仙人掌

葉之記事

用單線畫出不同的葉子外形，在枝幹處添加方形的透明膠帶，一頁豐富的葉子手帳就做好啦！

🔲 翻頁書本

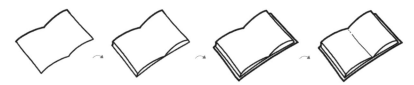

◎ 葉片裝飾框

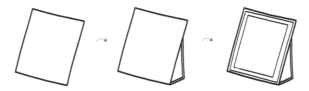

◎ 羽毛筆

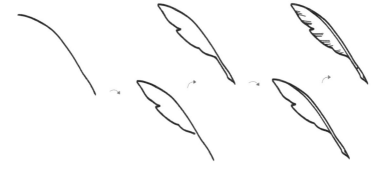

◎ 楓葉

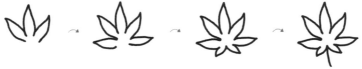

◎ 梭形葉片

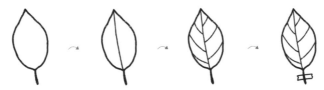

Tips 葉子標本　　　　　　　　　　　　　　•••

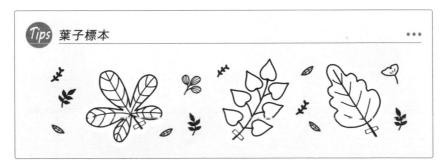

繁花裡

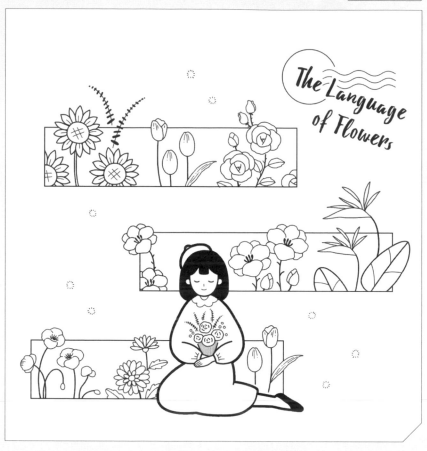

在繪製時，注意花與花之間的排列關係，相互之間高低錯落會使整個版面更好看哦！

◎ 向日葵

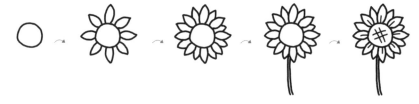

◎ 鬱金香

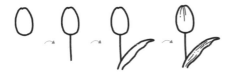

◎ 鶴望蘭

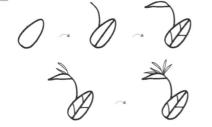

◎ 抱花女孩

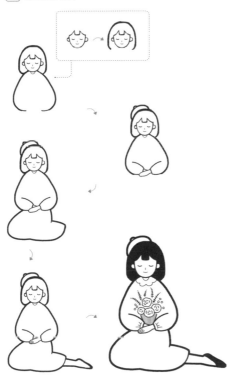

Tips 點綴花環 ···

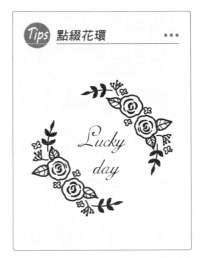

Lucky day

Magic

Sweety Life

Green
plants
LIMPID

繪製葉子時，我們可以使用對稱法則，先畫出葉脈，再畫出兩邊對稱排列的葉片。

◎ 銅錢草

◎ 吊蘭

◎ 小針葉　　　　　　　　　　　　　　◎ 桃心葉片

◎ 對稱葉片

◎ 圓形葉片

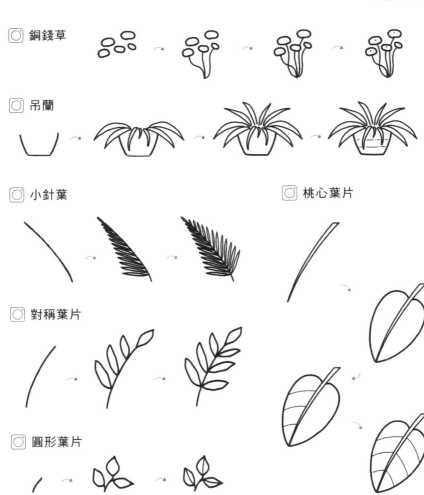

Tips 綠植　　　　　　　　　　　　　　　• • •

花事

不同造型的乾燥花，透過錯位的構圖組合在一起，就能得到一副唯美的花卉插圖！

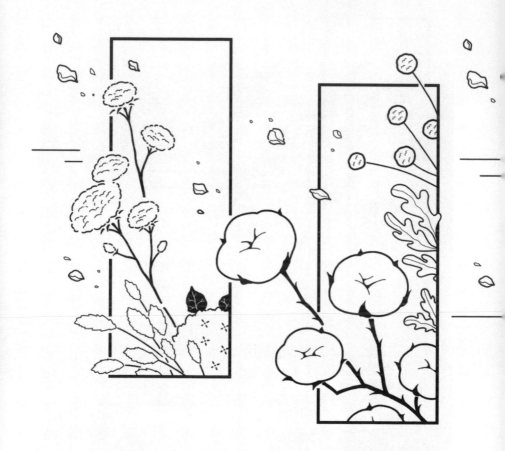

Fresh flowers can lift someone's spirits,
while dried flowers can be used to decorate homes.

Dried Flowers

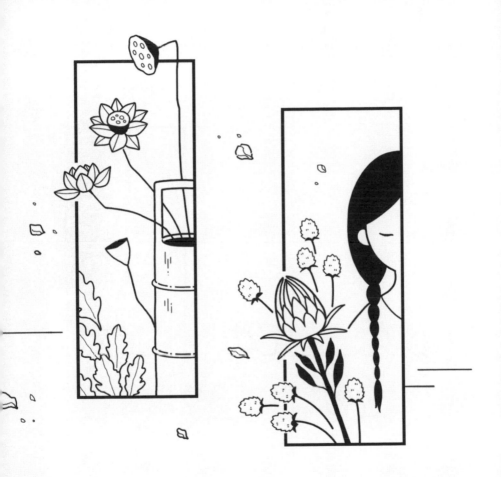

Potpourri which has lost its scent can
be revived by adding a few drops of essential oil.

◎ 澳洲米花

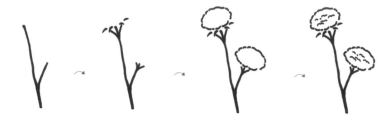

◎ 蓮蓬

◎ 木棉

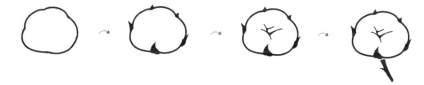

◎ 蓮花

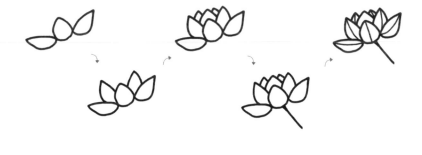

◎ 千日紅

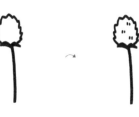

 黃金球

 蓮蓬

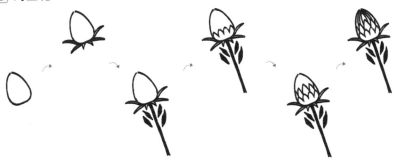
◎ 海王花

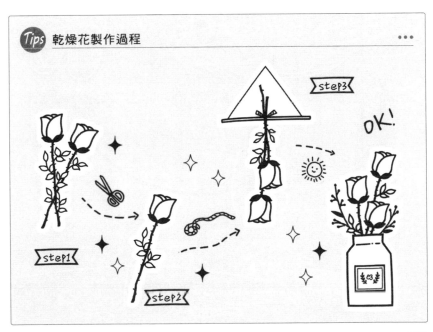

Tips 乾燥花製作過程

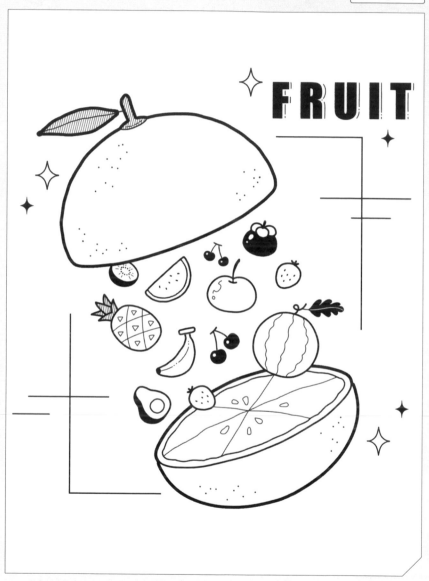

在繪製水果時，畫彎曲的弧線表示高光，就能表現出不同水果表皮的光澤
度。

◯ 山竹

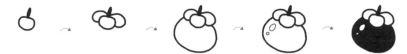

◯ 鳳梨

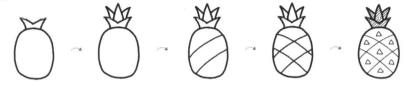

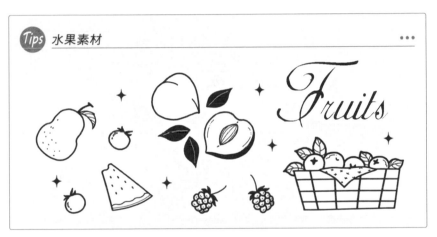

Tips 水果素材 ・・・

Fruits

◯ 草莓　　　　　　　　　◯ 酪梨

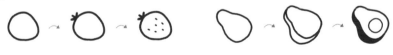

◯ 橘子

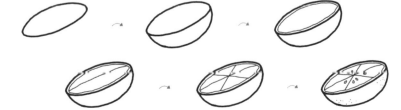

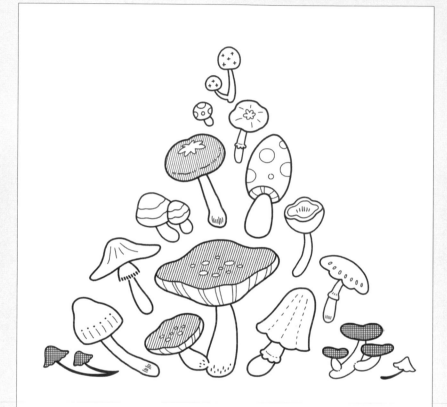

—MUSHROOMS—

There are many types of wild mushrooms.
Some mushrooms are good to eat, some are poisonous.

在蘑菇的傘面上使用虛線、圓形等進行裝飾，就能讓每一朵蘑菇都不一樣。

◎ 紅黃鵝膏

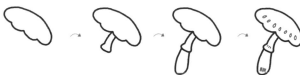

◎ 純黃白鬼傘　　　　　◎ 網紋馬勃

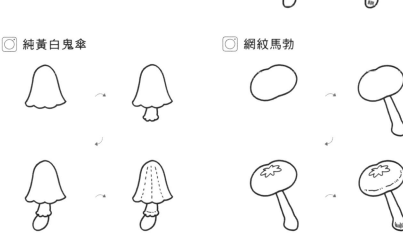

◎ 捕蠅蕈

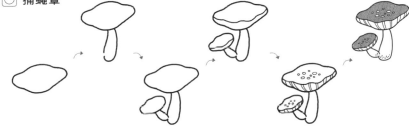

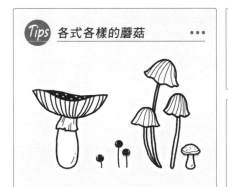

Tips 各式各樣的蘑菇　●●●

樹影

SHADOW OF THE TREE

Planting trees is a good way to help the environment.

FOREST

All of us should protect trees, this will make the Earth more beautiful.

樹木既可以用對稱的線條繪製，又能用幾何圖形描繪出整體造型，是不是很簡單呢？

◎ 林間小樹

◎ 小汽車

◎ 三角形山峰

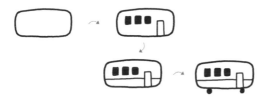

◎ 雪山

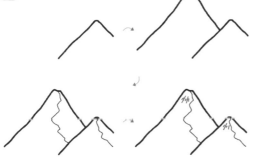

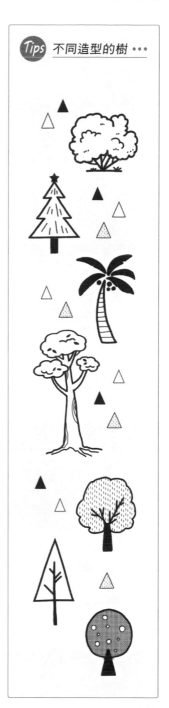

Tips 不同造型的樹 ‥‥

果實

♡ ○ ◁

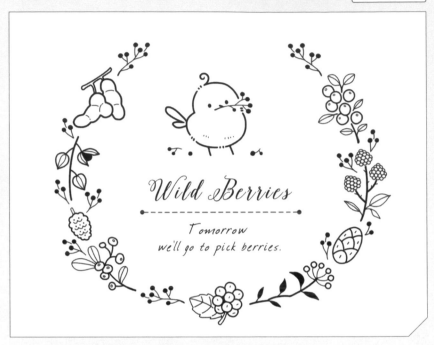

果實的畫法也很簡單,使用圓形或橢圓形概括果子外形,再用點、線給果子內部添畫一些細節,就能畫出不同的果實啦!

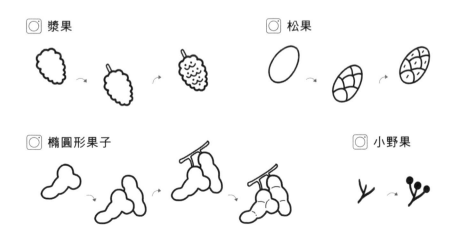

◎ 漿果

◎ 松果

◎ 橢圓形果子

◎ 小野果

居

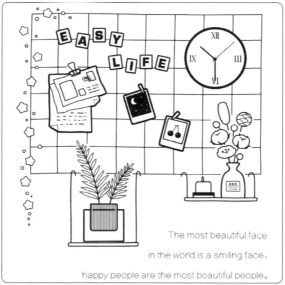

 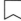

日常小物是生活中必不可少的。這一章就讓我們來
學習這些物品的簡單畫法，裝飾出屬於自己的小
窩吧！

CHARACTERS

Do you get a feeling inside
when you write
something you like?

NEWS

characters is a kind of art form.
is reflects the expression of
inner emotional world and real life experience.

透過文字墨香，感知隱藏的秘密線索，一起來玩一次偵探遊戲吧！

◎ 放大鏡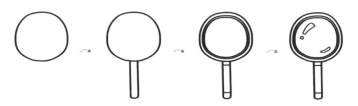

◎ 信封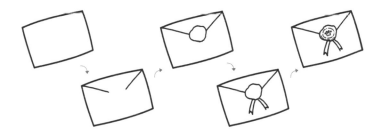

◎ 鋼筆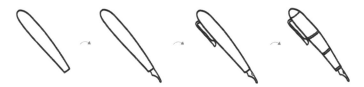

◎ 墨水瓶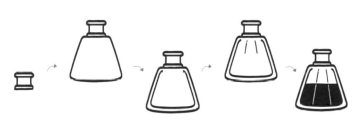

Tips 文具素材 ● ● ●

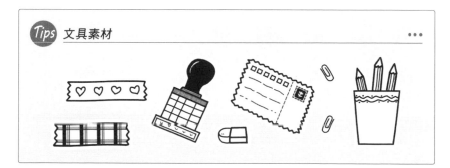

Sewing

閒暇午後，輕挑慢捻、一針一線點綴單調的生活。

◎ 四孔鈕扣

◎ 十字鈕扣

◎ 針線包

◎ 小花刺繡

Tips 手工刺繡參考 • • •

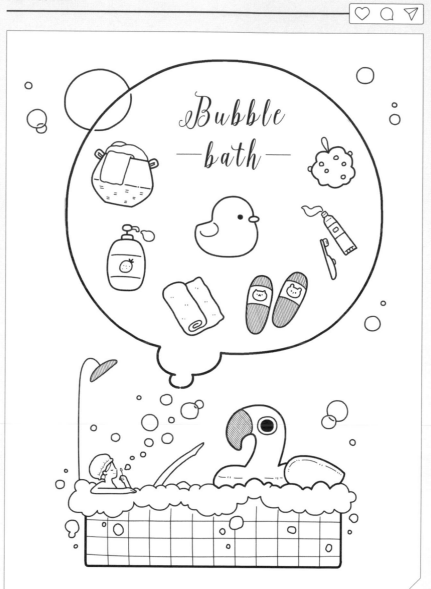

一起來學習這些洗漱用品的畫法，把日常生活記錄在本子上吧！

◎ 小黃鴨

◎ 毛巾

◎ 沐浴球

◎ 拖鞋

◎ 沐浴露

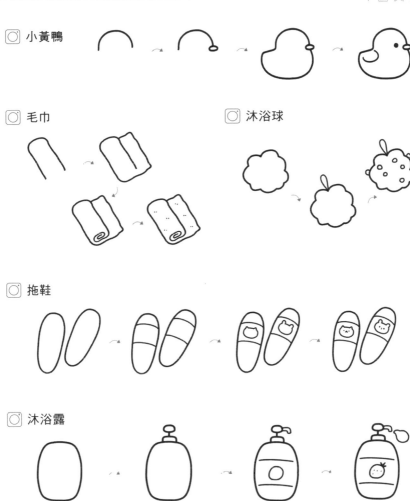

Tips 洗漱用品素材　　　•••

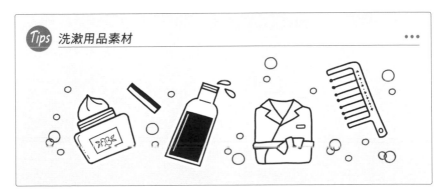

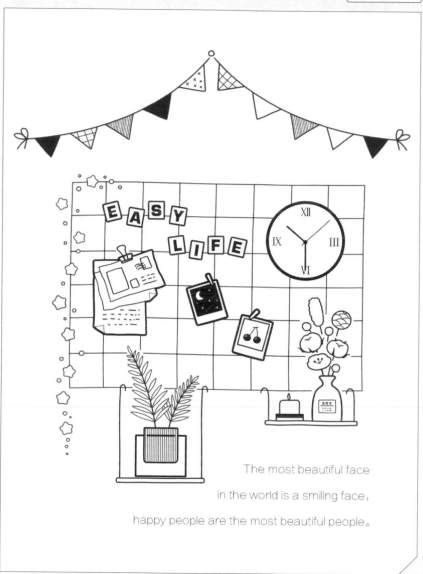

The most beautiful face
in the world is a smiling face,
happy people are the most beautiful people.

先畫出方形外框,再高低錯落地放置小元素,就能裝飾出屬於自己的少女心的照片牆。

◎ 小彩旗

◎ 香薰蠟燭

◎ 明信片

◎ 小卡片

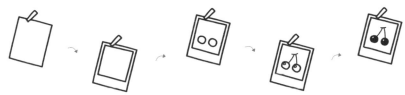

◎ 掛鐘

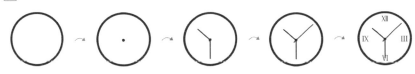

Tips 裝飾小物 ● ● ●

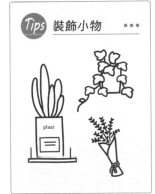

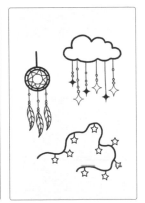

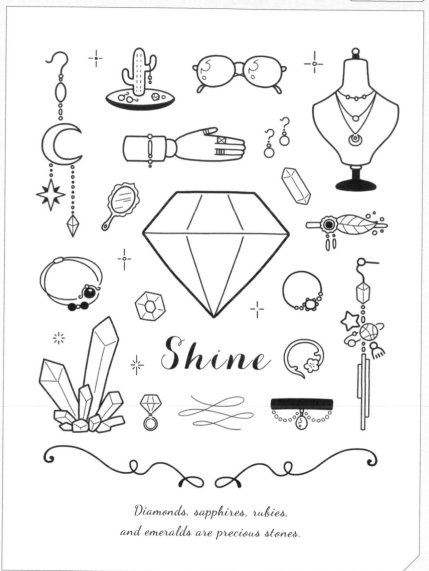

Shine

Diamonds, sapphires, rubies,
and emeralds are precious stones.

鑽石、耳環、項鍊大小錯落地排列在一起，就完成這幅珠寶插圖了！

◎ 寶石

 → →

◎ 項鏈

 → →

◎ 鑽石

◎ 水晶

◎ 墨鏡

Vaporwave

The world is a looking-glass,
and gives back to every man the reflection of
his own face.

石膏像、像素字、顯示框、幾何線條,種種不相關的事物組合在一起,就是蒸汽波的獨特味道。

◎ 電腦顯示框

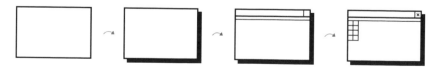

◎ 石膏頭像

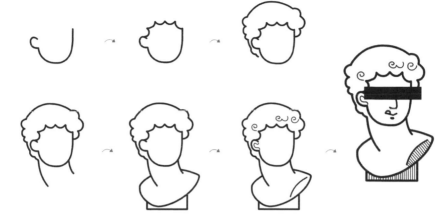

◎ 像素文字　　　　　　　　　　　　◎ 靈感燈泡

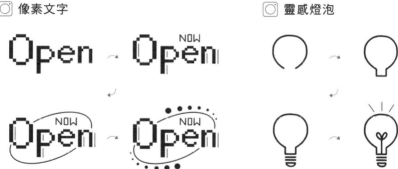

Tips 更多蒸汽波元素參考　　　　　　　　　　●●●

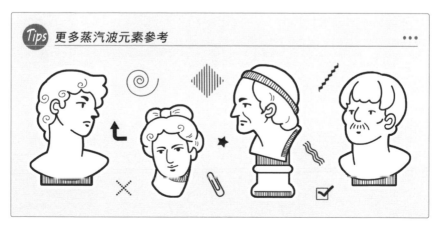

反應可逆

在繪製奇妙的化學實驗時，我們可以嘗試使用圓弧和直線概括出化學器皿形狀。

◎ 化學圖標

◎ 燒杯

◎ 試管

◎ 試劑瓶

◎ 酒精燈

Tips 化學器材 •••

獨屬世界

想過將自己的小窩畫出來嗎？試試用幾圖形來描繪各種家具吧！

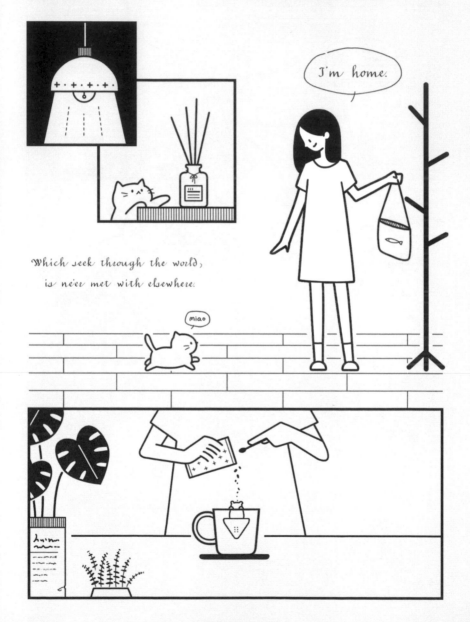

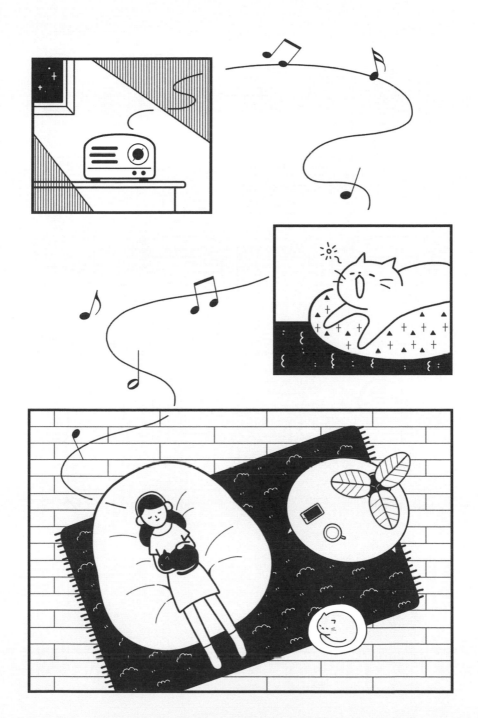

◎ 提袋子的女孩

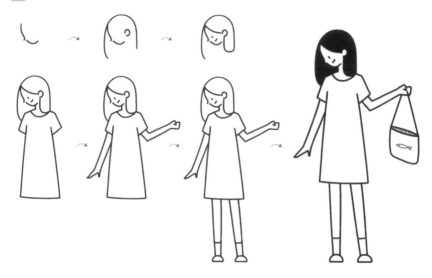

◎ 杯子

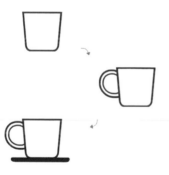

◎ 掛衣架

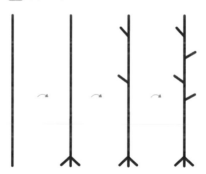

Tips 傢具素材參考

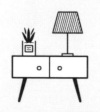

◎ 音響

◎ 香薰瓶

◎ 聽歌的女孩

精緻小物

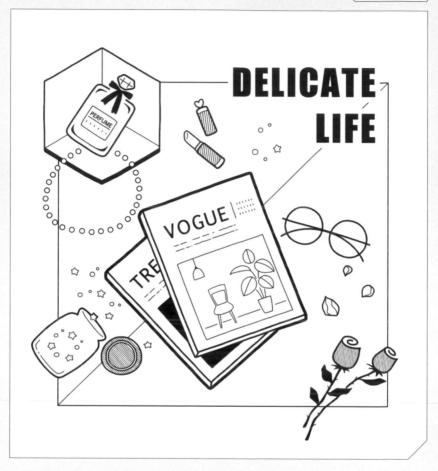

可以透過小面積塗黑的方式，表現精緻小物的圖案、細節。

◎ 口紅

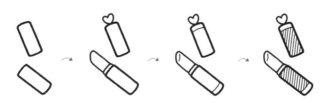

◎ 圓形眼鏡

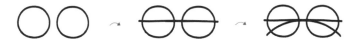

◎ 時尚雜誌

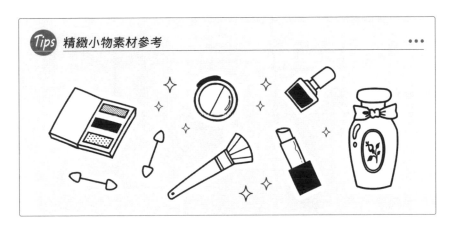

Tips 精緻小物素材參考 　　　•••

◎ 玫瑰花

◎ 香水瓶

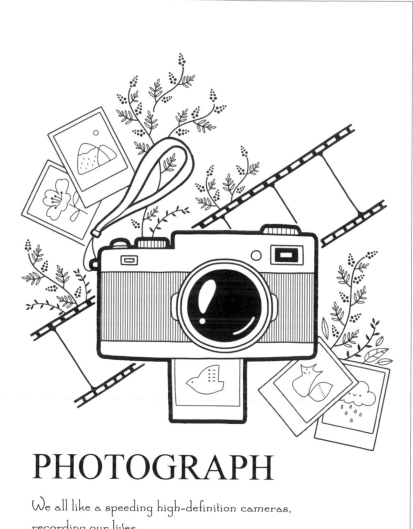

PHOTOGRAPH

We all like a speeding high-definition cameras,
recording our lives.

用方形描繪相機外形，再用直條紋豐富細節，最後加上驚嘆號形狀的
高光，一台特寫相機就畫好啦！

◎ 小鳥

◎ 雪山

◎ 拍立得

 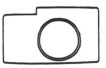

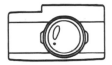 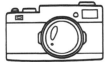 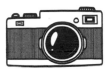

Tips 照相相關素材　　　•••

把握時間

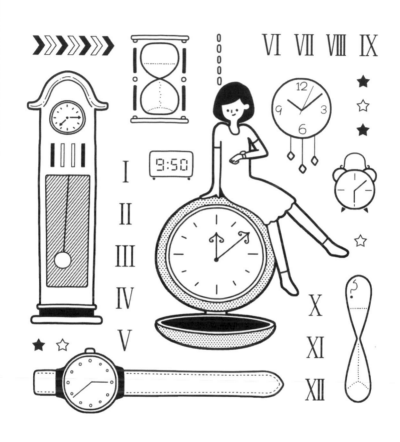

記錄時間的鐘錶有很多奇妙的造型，我們可以用幾何圖形將它們描繪出來。

 電子鐘

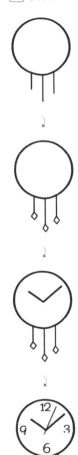 掛鐘

🔘 鬧鐘

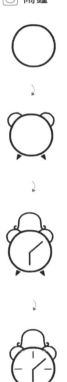

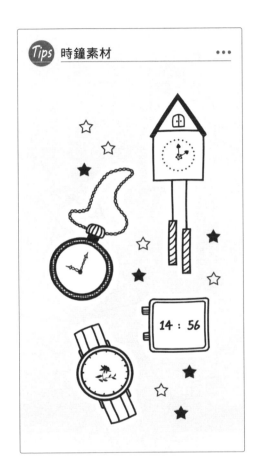

Tips 時鐘素材 ・・・

14 : 56

🔘 沙漏計時器

慢搖

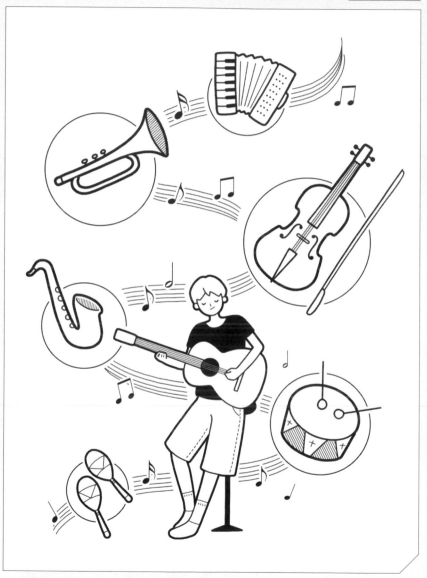

樂器繪製好後，將樂器按照 S 形的構圖排列，畫面會更顯靈動。

◎ 鼓

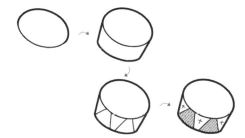

◎ 沙錘

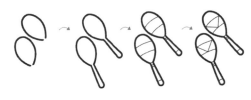

◎ 小喇叭

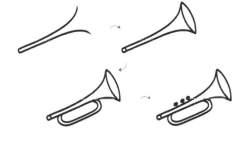

◎ 手風琴

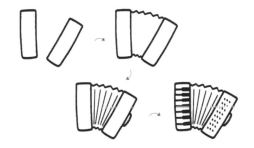

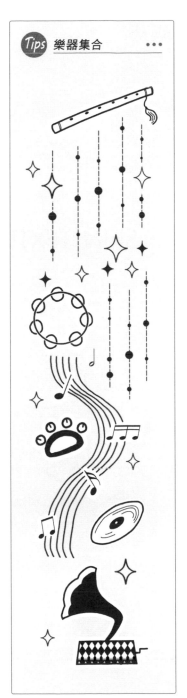

紋·理

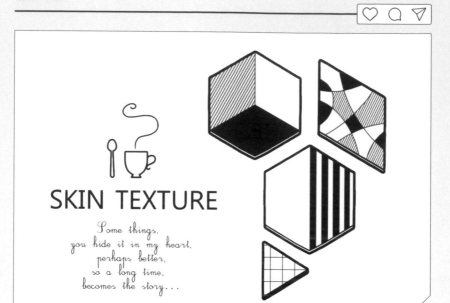

SKIN TEXTURE

Some things,
you hide it in my heart,
perhaps better,
so a long time,
becomes the story...

變換線條或者塊面的組合方式，就可以畫出不同的紋理啦！

◎ 格紋紋理　　◎ 塊面紋理

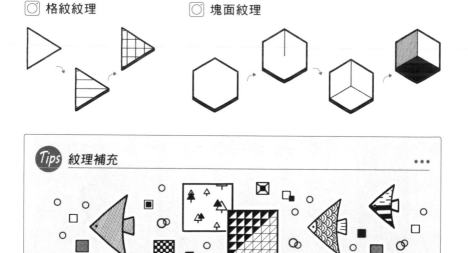

Tips 紋理補充　　　•••

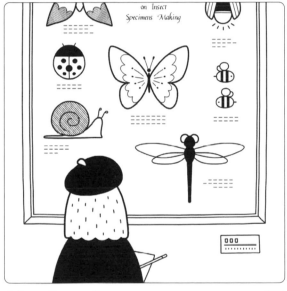

萬物有靈,動物是地球成員之一,這一章我們就來學習自然界中動物的繪製方法吧!

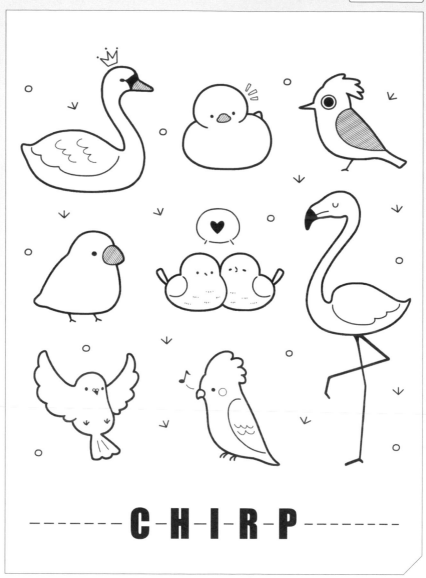

CHIRP

用有弧度的曲線畫出鳥的外形，再用小短線豐富細節，一幅鳥類科普圖就完成啦！

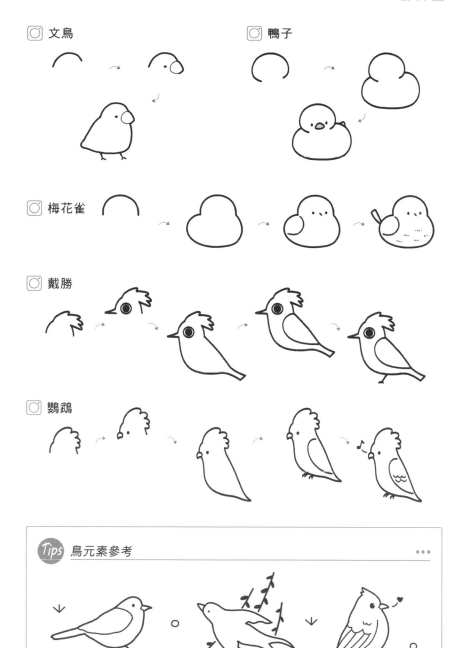

◎ 文鳥

◎ 鴨子

◎ 梅花雀

◎ 戴勝

◎ 鸚鵡

Tips 鳥元素參考 • • •

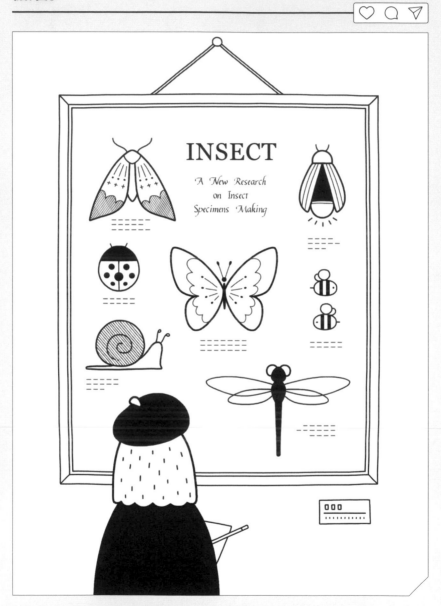

昆蟲館裡有很多可愛的小標本，試著用筆畫出來吧！

◎ 蜻蜓　　　　　　　　　　　　　　　　◎ 小蜜蜂

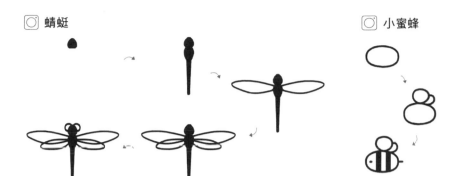

Tips　昆蟲素材　　　　　　　　　　　　•••

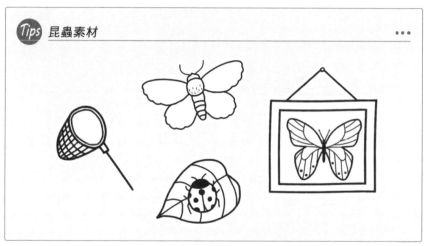

◎ 螢火蟲　　　　　　　　　　　　　◎ 七星瓢蟲

◎ 蝴蝶

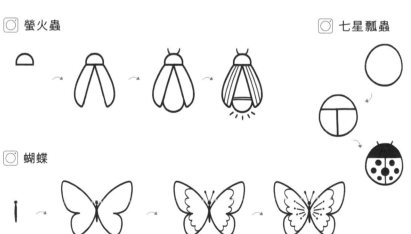

悄悄

Dear Kitty

The cat's four feet are also each have five small meat pad, walk up the road to quite light.

慵懶的午後，和貓咪一起享受靜謐的時光。

Tips 貓咪素材參考

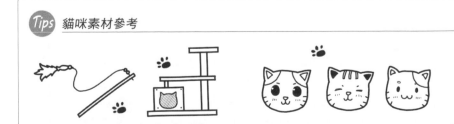

◯ 睡覺的貓

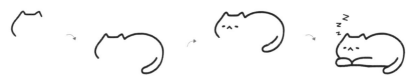

◯ 撒嬌的貓

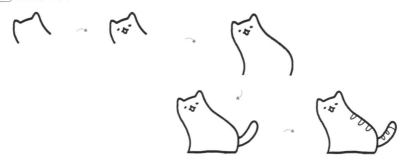

◯ 貓的背影

◯ 優雅坐著的貓

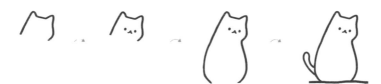

• • •

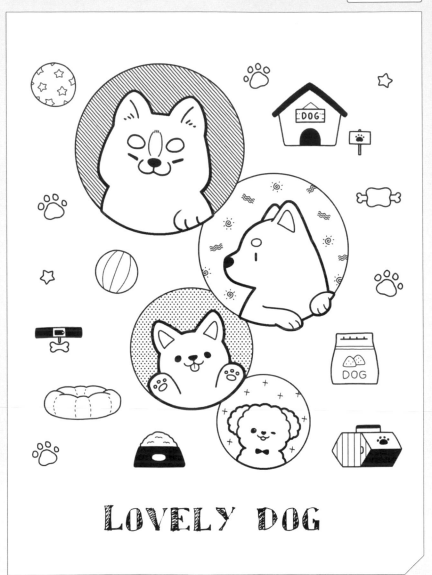

LOVELY DOG

狗狗是人類的好朋友，學會使用單線畫出可愛的小傢伙們吧！

○ 哈士奇

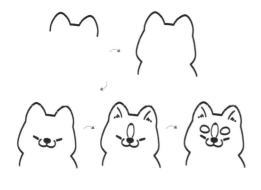

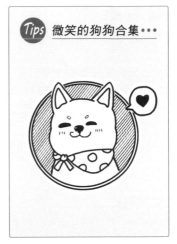

Tips 微笑的狗狗合集···

○ 泰迪

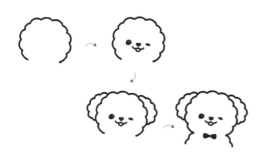

○ 柯基

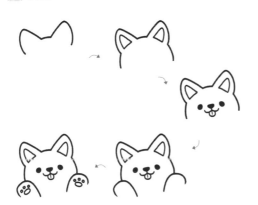

林深處

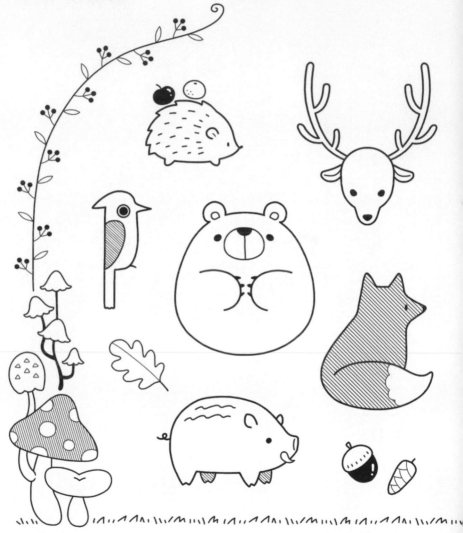

試著使用圓弧繪製動物外形，再用線條或塊面豐富動物細節，就可以繪製出不同的林間小動物啦！

Song from the Forest

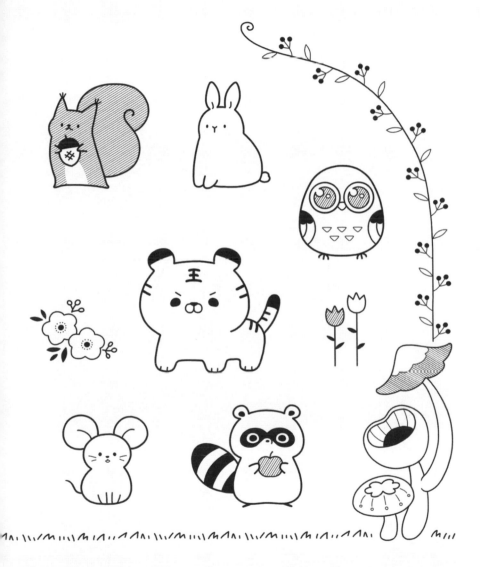

Thanks to the flowers, because if there is no their well decorated, the earth will not be more colorful. Thank Flowers.I thank

nature, thanks to his blue sky, his clouds, his green water, his trees, his grass, his gifts of flowers, as well as his own.

◎ 狐狸

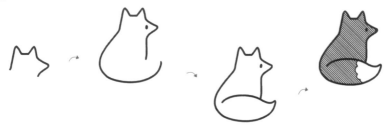

◎ 小刺蝟

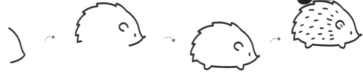

◎ 啄木鳥

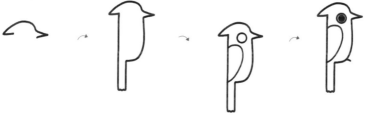

◎ 麋鹿

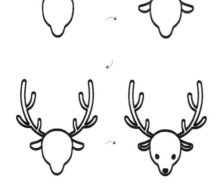

◎ 小老鼠

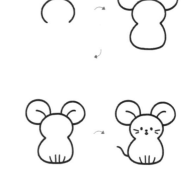

 小白兔

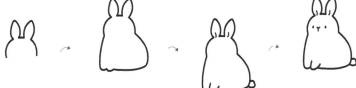

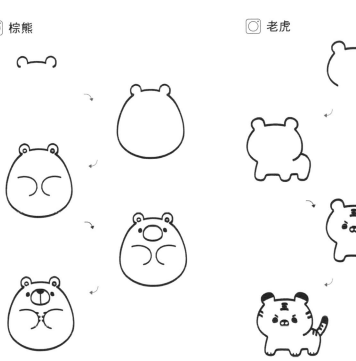 棕熊　　　　　　　老虎

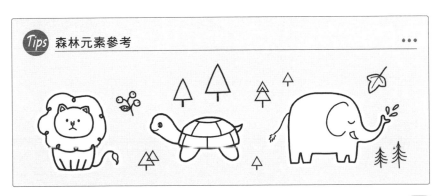

Tips 森林元素參考 　　　　　　　　　　•••

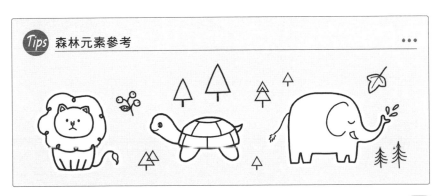

深藍

深海中住著很多奇妙的動物，這一張讓我們學習如何簡單地畫出它們吧！

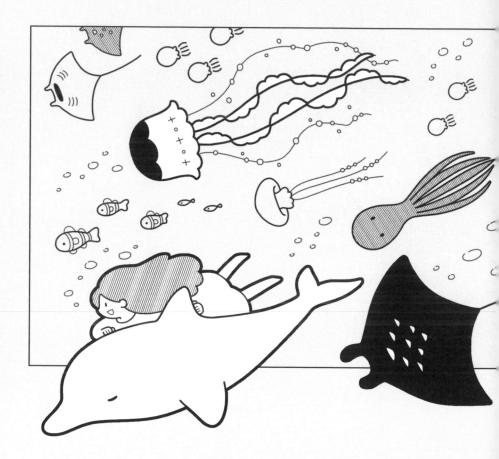

The sea, all calm and serene; sometimes like a roaring lion, in furious anger, calm wind, only to hear the waves kiss the stone on the beach sounds.

DEEP SEA

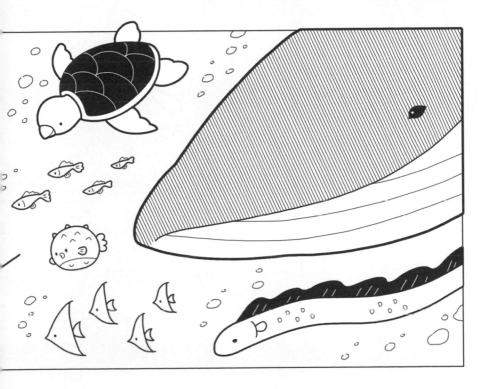

Blue in full view. No time, transparent, pure, quiet, enough to melt a color of their own, it is the only natural given the color of the sea.

◎ 蝠魟

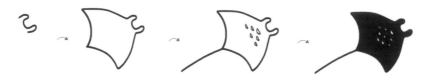

◎ 河豚

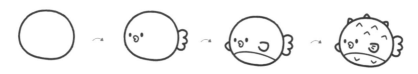

◎ 海豚

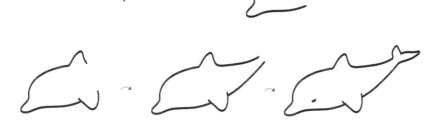

◎ 海龜

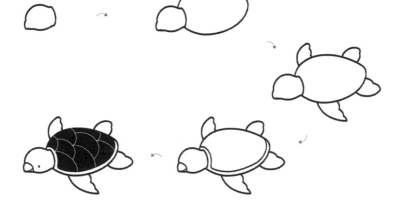

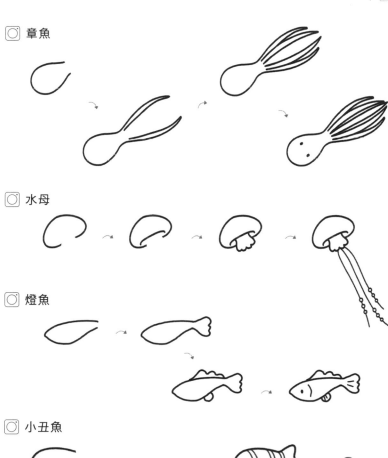

☐ 章魚

☐ 水母

☐ 燈魚

☐ 小丑魚

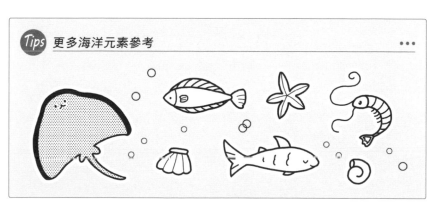

Tips 更多海洋元素參考　　　...

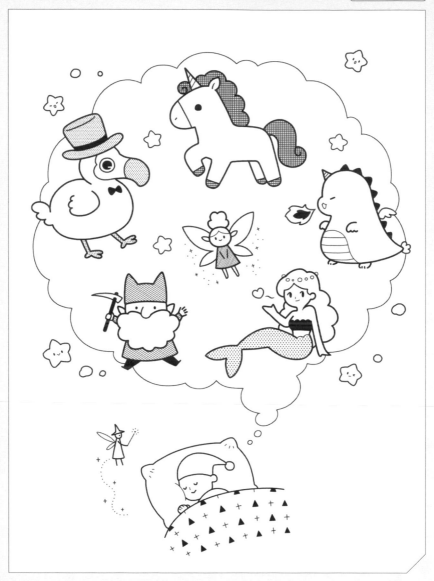

童話中有很多神奇的小動物，運用想像力，將它們繪製出來吧！

◎ 小精靈

◎ 杜杜鳥

◎ 獨角獸

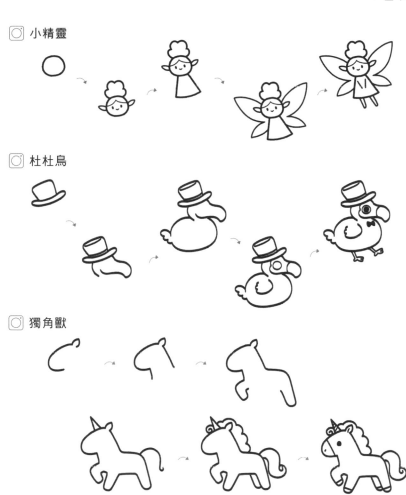

Tips 童話元素參考　　　•••

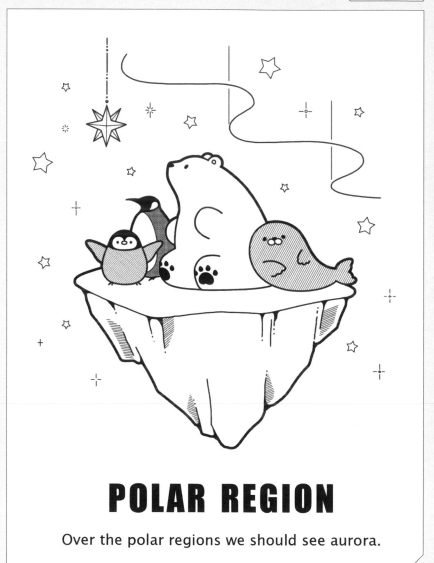

POLAR REGION

Over the polar regions we should see aurora.

讓我們與極地居民一起欣賞這美麗的極光吧！

◎ 小企鵝

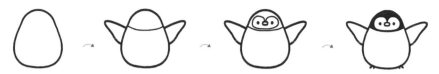

◎ 浮冰

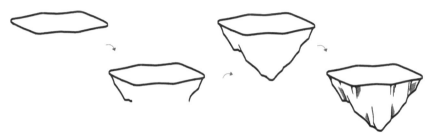

◎ 海豹

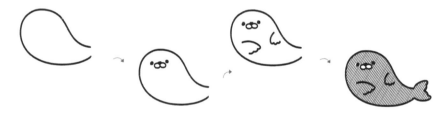

◎ 北極熊

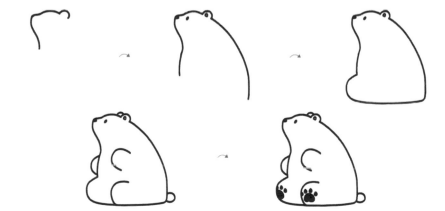

Polar region

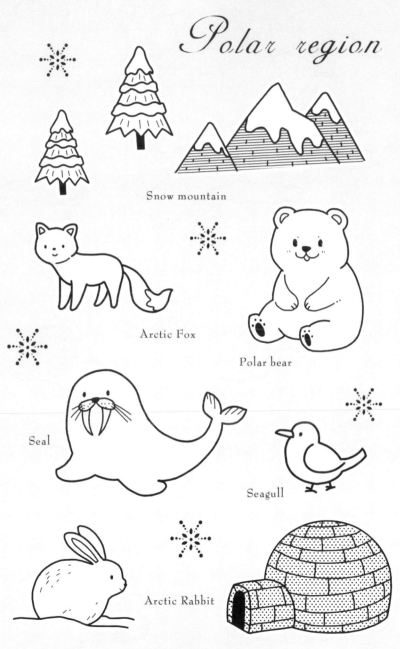

Snow mountain

Arctic Fox

Polar bear

Seal

Seagull

Arctic Rabbit

 鏡

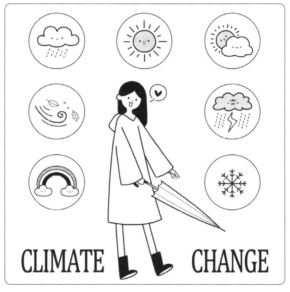

自然界中有很多美麗的風景，高山、大海、宇宙星子，讓我們一起來將它們描繪出來吧！

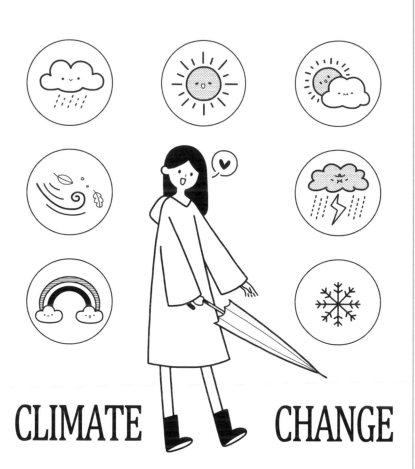

CLIMATE CHANGE

The weather in summer is unpredictable. Just now, there were still white clouds. In a flash, lightning and thunder broke out, and the storm began to rain.

學會氣象圖標的畫法後,我們就可以記錄每日天氣啦!

 雨天

 → →

◎ 晴天

 → →

◎ 雷雨天

 → → →

◎ 多雲

 → → →

◎ 彩虹

 → → →

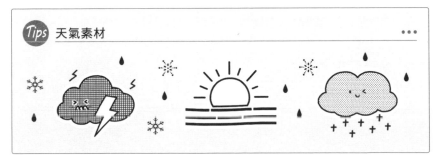

Tips 天氣素材 ...

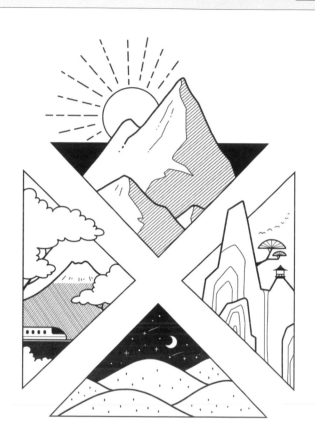

MOUNTAIN

We have really conquered the highest
mountain in the world, yes or no?

用直線或曲線概括山峰外輪廓，再用單線或排線的方式豐富山體細節，就
能夠畫出不同造型的山。

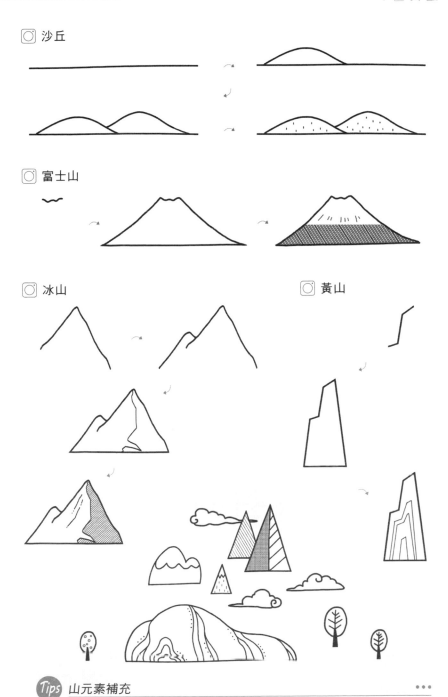

沙丘

富士山

冰山　　　　黃山

A Message from the sea

The sea, cool warmth has a happy melodious, turbulent
waves also have the glory of love;
Dreams, in the rapids of the deep sea flowering,
singing songs with the truth
of the fairy tale.

在繪製美麗的沿海風景時，我們可以用小面積塗黑的方式豐富畫面細節。

Tips *海洋元素參考*

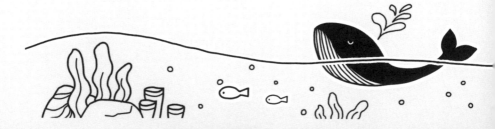

海鷗

燈塔

椰子樹

輪船

宇宙、星塵和你

讓我們一起來探索這個神秘又美麗的宇宙吧！

◎ 土星　　　　　　　　　　　　　　　◎ 木星

◎ 飛船

◎ 多腳外星人

◎ 太空儀器

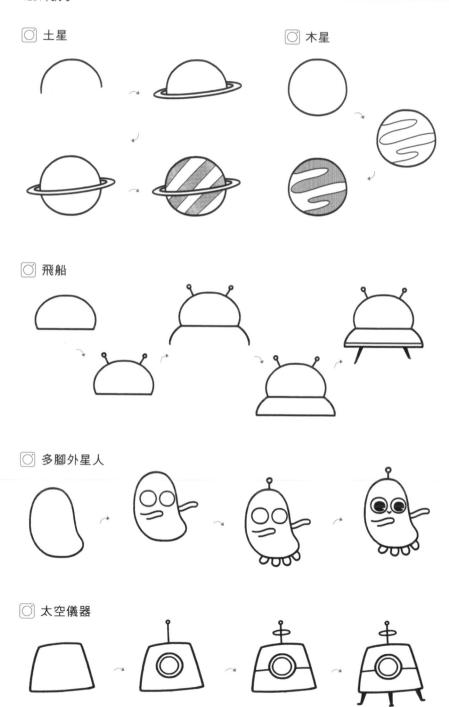

⊙ 火箭　　⊙ 外星人

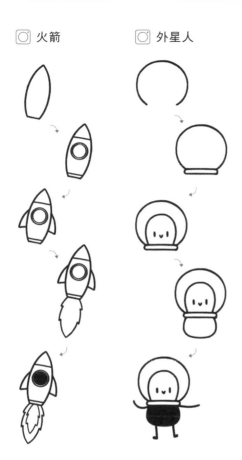

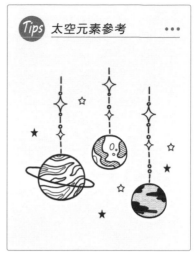

Tips 太空元素參考 ...

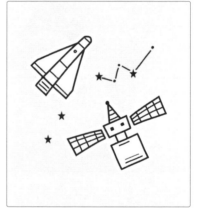

⊙ 獨眼外星人

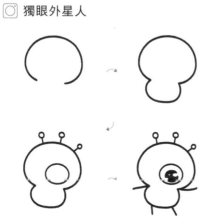

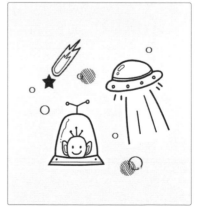

夢境

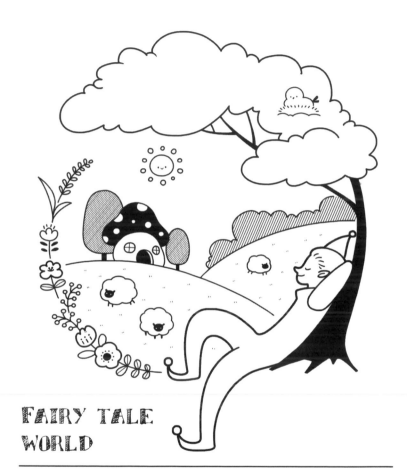

FAIRY TALE WORLD

A creek twines the vast green field just like the blue color satin ribbon, a distant place modelling is being plain, color harmonious hut, a school of beautiful moving rural scenery! An ancient windmill, windmills wind leaf opens likely the wing, rotates against the wind, with the green grass, the wild flower constituted the unique view this fairy tale world addition mysterious color!

願你有一個溫暖的夢，美夢都成真。

◎ 蘑菇屋

◎ 小精靈

◎ 山羊

◎ 巢中的鳥

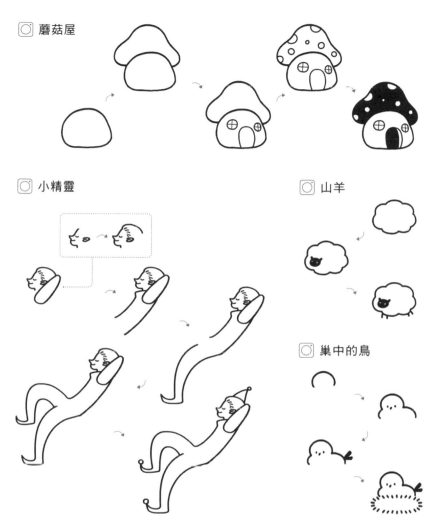

(Tips) 夢境元素參考 ● ● ●

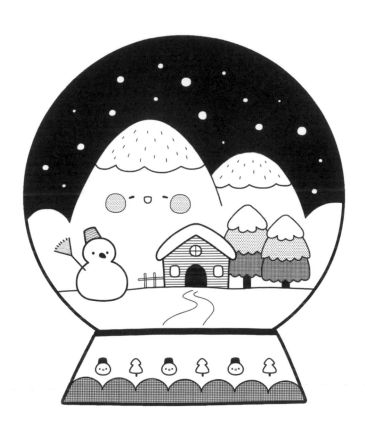

WINTER NIGHT

I am the eyes of autumn,
was not letting a hundred flowers bloom
in spring are the decorative chrysanthemum.

畫面適當留白，是繪製雪景的小技巧哦！

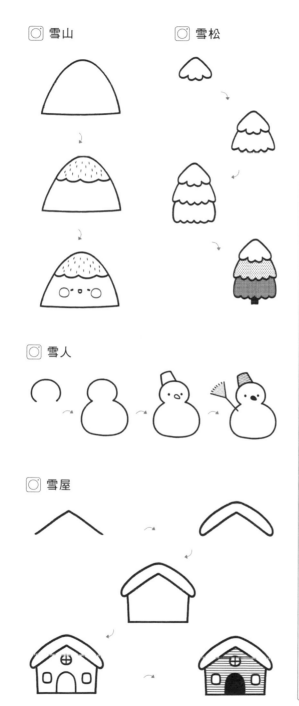

雪山

雪松

雪人

雪屋

小房子

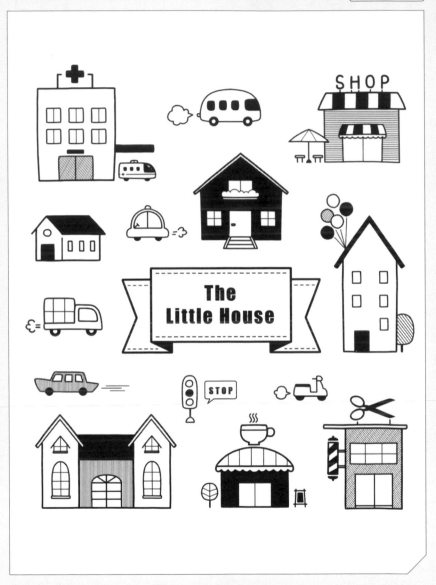

在繪製不同造型的小房子時，我們可以嘗試使用不同的幾何元素描繪它們的外形。

◎ 尖屋頂

◎ 醫院

◎ 平房

◎ 商店

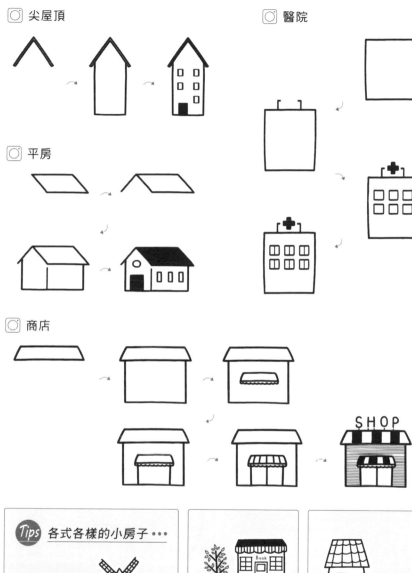

Tips 各式各樣的小房子•••

曠野

露營是不是很有趣呢？讓我們整裝出發，來一場戶外冒險吧！

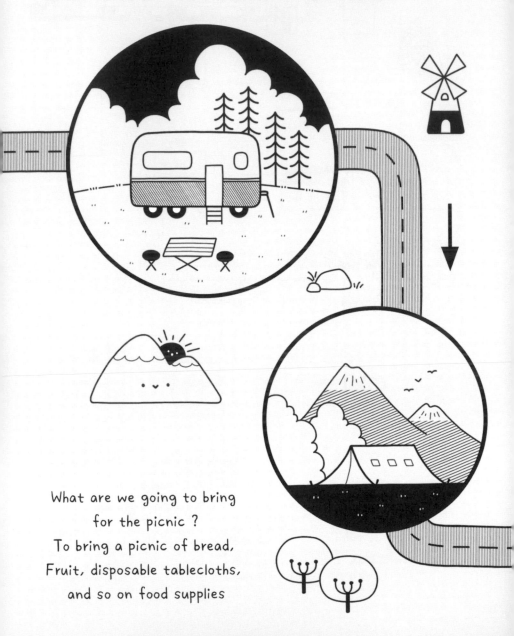

What are we going to bring
for the picnic ?
To bring a picnic of bread,
Fruit, disposable tablecloths,
and so on food supplies

GO CAMPING

 帳篷

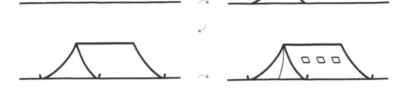

 房車　　　　炊具

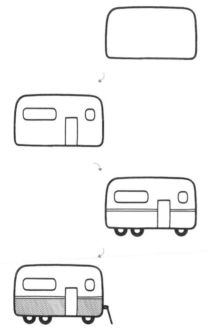

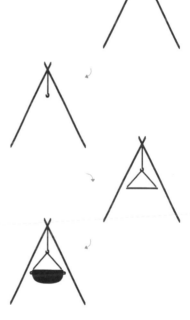

Tips 露營裝備素材　　　　　•••

世

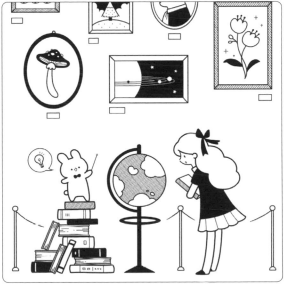

生活中美好的事物有很多，美妝單品、森林系衣
裙、夏日冰品等，這一章我們就來學習如何繪製這
些物品吧！

向美而生

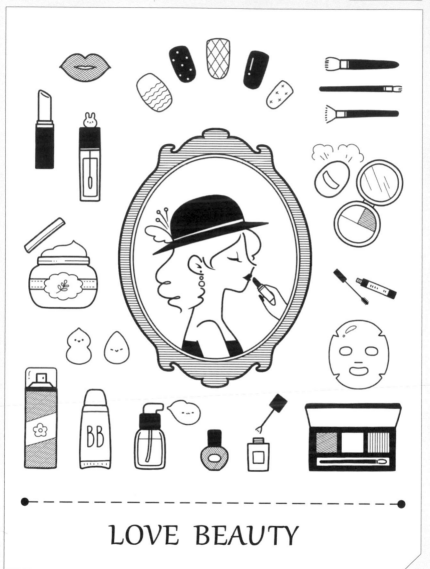

LOVE BEAUTY

學會化妝品的畫法，就能將美麗存留於紙上了。

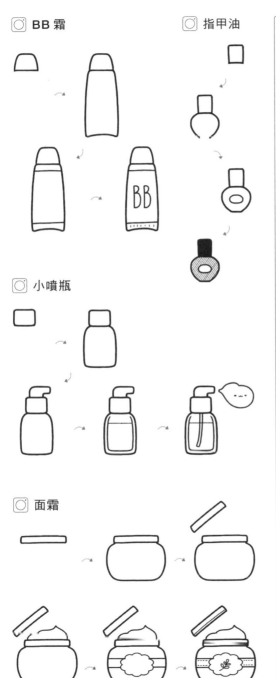

◎ BB 霜

◎ 指甲油

◎ 小噴瓶

◎ 面霜

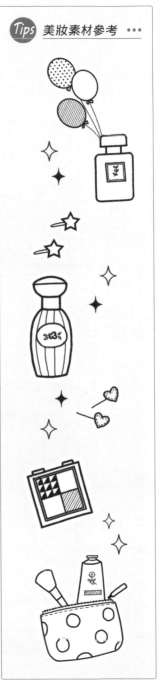

Tips 美妝素材參考 •••

今日穿搭

學會使用幾何元素繪製衣物後，就可以在手帳中記錄自己的每日穿搭啦！

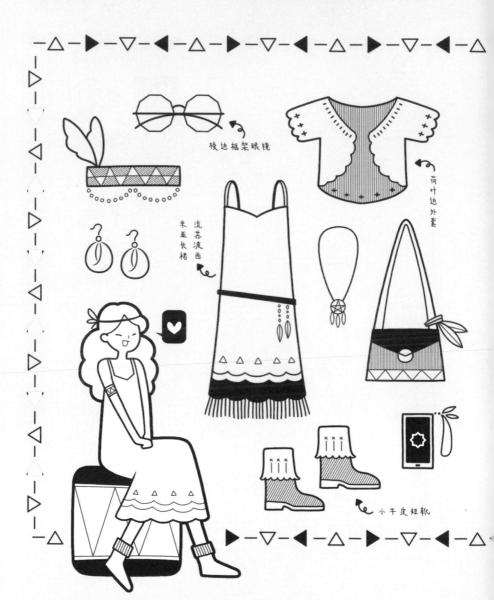

棱边框架眼镜

荷叶边外套

米亚长裙
流苏波西

小牛皮短靴

This season don't be afraid to break all fashion rules and mix dazzling bright colors at ease.

FASHION GIRL

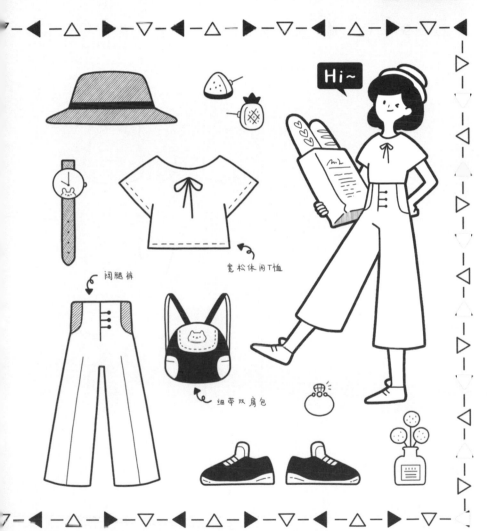

◎ 蝴蝶結短袖

◎ 帽子　　　　　　　◎ 迷你雙肩包

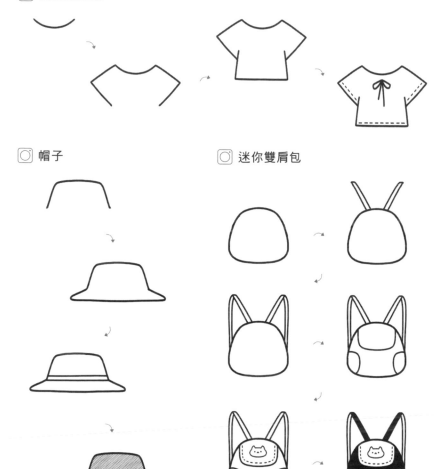

Tips 穿搭素材

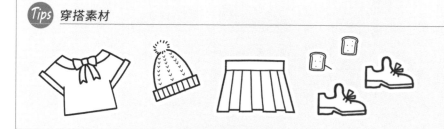

○ 短袖外套

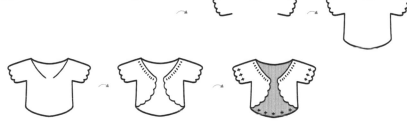

○ 寬褲

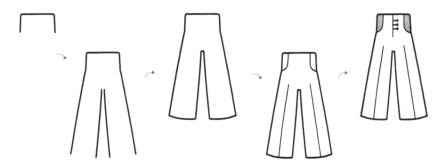

○ 短靴

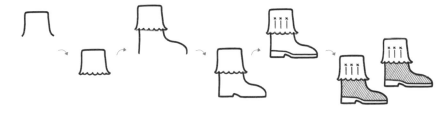

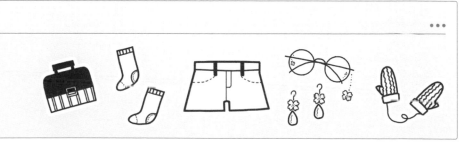

一日之計在於晨，伴著咖啡的香氣，開始一日的工作學習吧！

◎ 錐形咖啡杯

◎ 咖啡豆儲存罐

Tips 各式各樣咖啡元素 ● ● ●

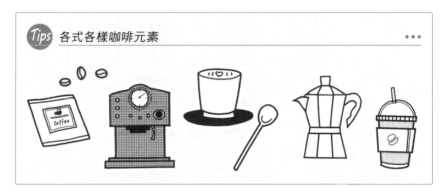

◎ 膠囊咖啡機

◎ 拉花拿鐵

黑白映畫

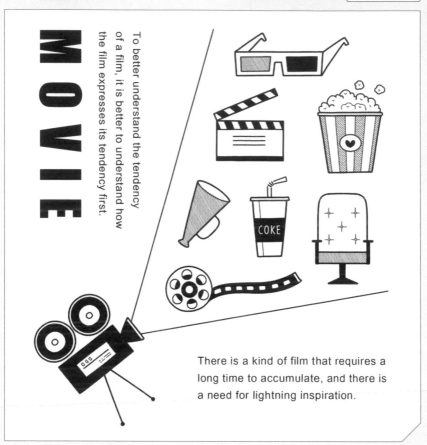

MOVIE

To better understand the tendency of a film, it is better to understand how the film expresses its tendency first.

There is a kind of film that requires a long time to accumulate, and there is a need for lightning inspiration.

用方形和圓形描繪物體輪廓，再用斜線和色塊繪製細節，就可以畫出與電影相關的小物啦！

3D 眼鏡

◎ 拍板

◎ 可樂

◎ 爆米花

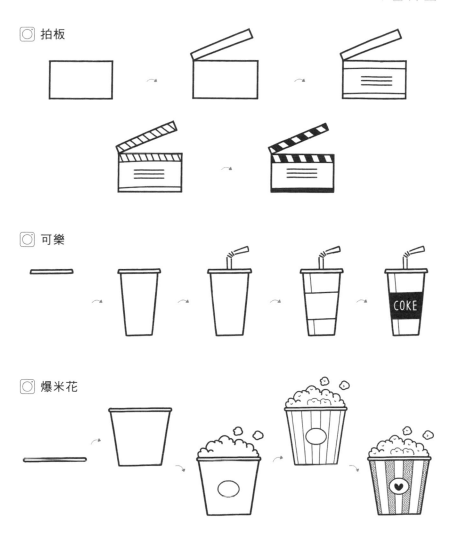

Tips 各式各樣的電影元素 ・・・

且行

背上行囊出發，開啟一段美妙的旅行吧！

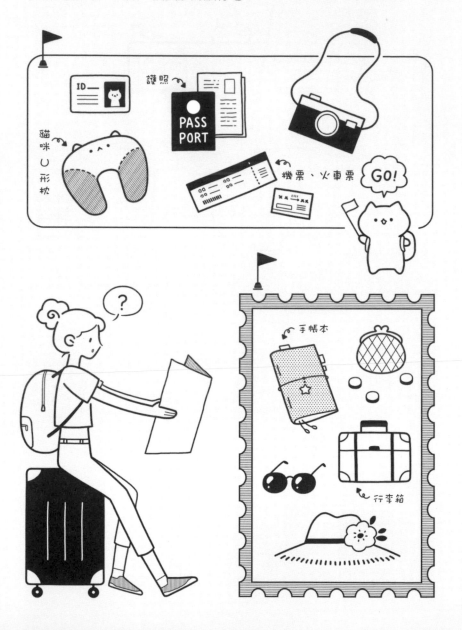

MAKE
A LONG
JOURNEY

◎ 行李箱

◎ 相機

◎ 貓咪 U 形枕

◎ 草帽



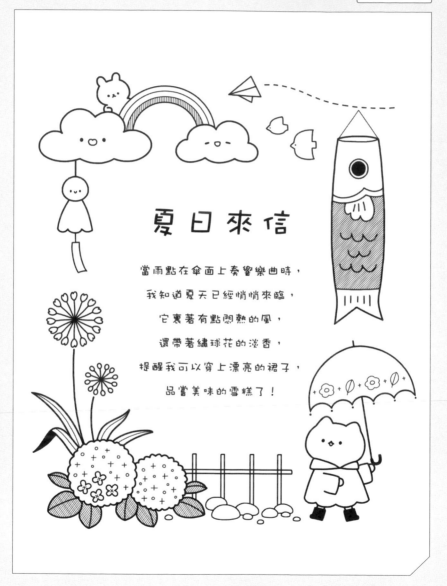

夏日來信

當雨點在傘面上奏響樂曲時，
我知道夏天已經悄悄來臨，
它裹著有點悶熱的風，
還帶著繡球花的淡香，
提醒我可以穿上漂亮的裙子，
品嘗美味的雪糕了！

空氣中悶熱的氣息，昭示著夏日已悄悄來臨！

◎ 雨傘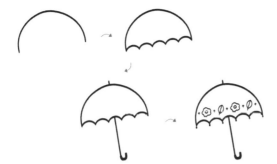

◎ 晴天娃娃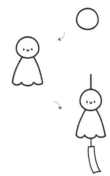

◎ 繡球花

◎ 鯉魚旗

Tips 夏日參考 • • •

夢花火

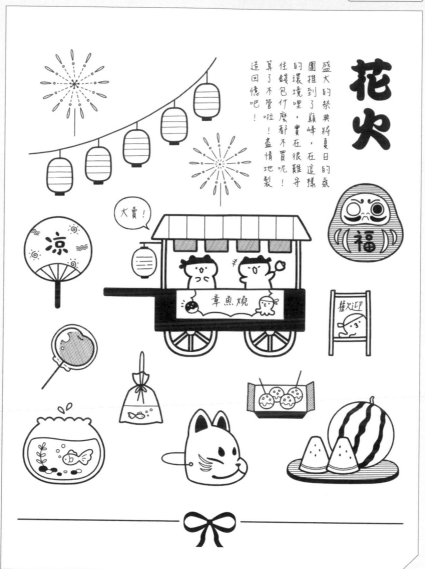

在蟬鳴的夏夜，與喜歡的人看一場煙火大會吧！

○ 蘋果糖

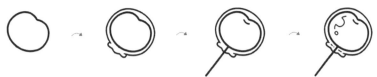

○ 紙扇子

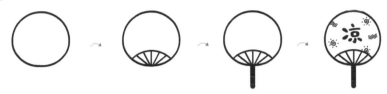

Tips 夏日祭元素 · · ·

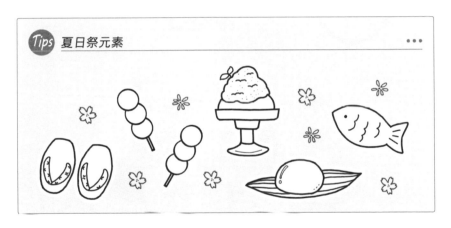

○ 狐狸面具　　　　　　　　　　　○ 西瓜

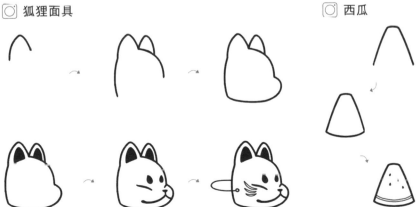

安靜思索

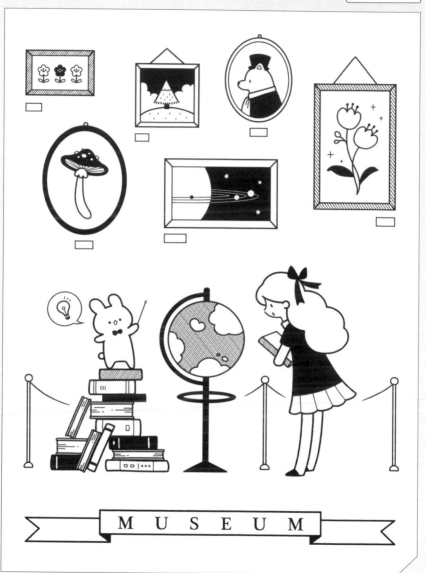

試試用大小不一的幾何圖形畫出一面你自己的專屬相框牆吧！

◎ 花卉標本

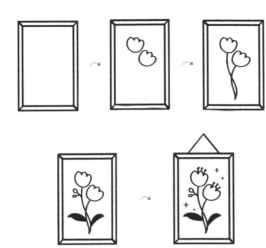

◎ 蘑菇標本

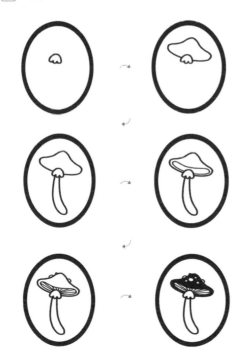

◎ 地球儀

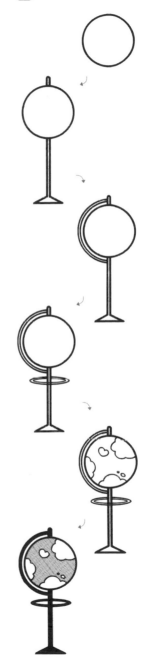

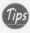

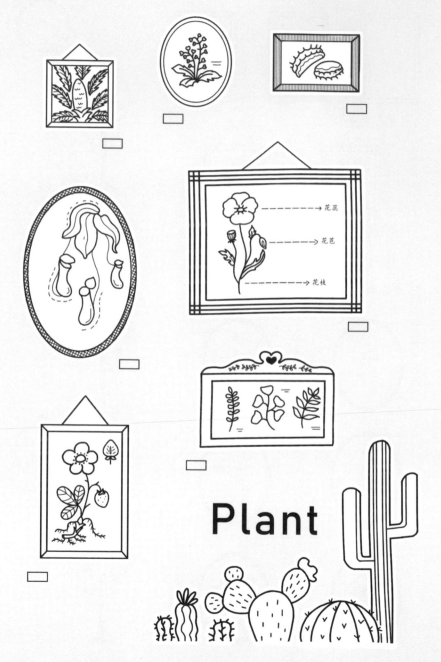